學富五車

趣味成語接龍遊戲 初級版

潛力非凡 06

學富五車：趣味成語接龍遊戲-初級版

編著　林培宇

責任編輯　賴美君

封面設計　林鈺恆

美術編輯　王國卿

出版者　培育文化事業有限公司

信箱　yungjiuh@ms45.hinet.net

地址　新北市汐止區大同路 3 段 194 號 9 樓之 1

電話　（02）8647-3663

傳真　（02）8674-3660

劃撥帳號　18669219

CVS 代理　美璟文化有限公司

TEL ／(02)27239968

FAX ／(02)27239668

總經銷：永續圖書有限公司

永續圖書線上購物網
www.foreverbooks.com.tw

法律顧問　方圓法律事務所　涂成樞律師

出版日期　2019 年 11 月

國家圖書館出版品預行編目資料

學富五車：趣味成語接龍遊戲-初級版／林培宇編著.
--初版.--新北市：培育文化,民108.11
面；公分.--（潛力非凡系列：06）
ISBN 978-986-98057-3-5 (平裝)
1. 益智遊戲　　2. 成語
997.4　　　　　　　　　　108015435

前　言

接 龍 遊 戲

　　中文博大精深，學習起來枯燥乏味，透過輕鬆的成語接龍遊戲，不但有學習的效果，更能增加孩子的興趣。想要好好學習語言能力，成為有文學氣質的小文青；想了解歷史典故，鑑往知來；想發揮自己的想像力，天馬行空的造句……

　　有趣的成語接龍遊戲，用輕鬆有趣的方式達到學習的成果，潛移默化地提高對成語的喜好，啟發學習的興趣與動力，加入成語故事，更可加深你對成語的印象，進而運用自如，成為日後學習作文的一大助力。

　　豐富的成語詞彙、詳細的成語解釋、精彩的典故來源，由淺入深的內容安排，讓你學習起來更得心應手，不僅讓你的語文能力大大提升、增進你的文學涵養，更讓你成為成語接龍遊戲的常勝軍。快來發揮你的想像力，看看你能接出幾個成語來呢！

趣味學富五車成語接龍遊戲－初級版

Part

1

學富五車

訓練有素→素絲羔羊→羊腸九曲→曲肱而枕→

枕方寢繩→繩愆糾謬→謬妄無稽→稽古振今→

今愁古恨→恨相見晚→晚食當肉→肉袒牽羊→

羊入虎群→群雌粥粥→粥粥無能→能牙利齒→

齒如含貝→貝闕珠宮→宮車晏駕→駕鶴成仙→

仙液瓊漿→漿酒霍肉→肉顫心驚→驚猿脫兔→

兔缺烏沉→沉鬱頓挫→挫骨揚灰→灰軀糜骨→

骨瘦形銷→銷聲避影→影影綽綽→綽綽有裕→

裕後光前→前轍可鑒→鑒往知來

訓練有素：素：平素，向來。平時一直有嚴格的訓練。

素絲羔羊：指正直廉潔的官吏。

羊腸九曲：羊腸：像羊腸一樣崎嶇曲折的小路。九曲：有
許多曲折的地方，指河道曲折。形容崎嶇曲折
的小徑和彎彎曲曲的河道。也指道路的艱難。

曲肱而枕：肱：胳膊由肘到肩的部分，泛指胳膊。枕：枕
著。枕著彎曲的胳膊睡。形容人生活恬淡，無
憂無慮。

枕方寢繩	：枕方石，睡繩床。
繩愆糾謬	：繩：糾正；愆：過失；謬：錯誤。指糾正過失。
謬妄無稽	：指極端錯誤，毫無根據。
稽古振今	：指考查古事作為借鑒，以振興現代。
今愁古恨	：愁：憂愁；恨：怨恨。古今的恨事。形容感慨極多。
恨相見晚	：後悔彼此建立友誼太遲了。形容新結交而感情深厚。同「恨相知晚」。
晚食當肉	：餓了再吃，味道就像吃肉一樣。後泛指不熱衷名利。
肉袒牽羊	：牽羊：牽著羊，表示犒勞軍隊。古代戰敗投降的儀式。
羊入虎群	：比喻好人落入壞人的手中，處境極端危險。
群雌粥粥	：原形容鳥兒相和而鳴。後形容在場的婦女眾多，聲音嘈雜。
粥粥無能	：粥粥：柔弱無能的樣子。形容謙卑、柔弱而沒有能力。
能牙利齒	：指能說會道，善於辭令。
齒如含貝	：形容牙齒整齊潔白。貝，白色螺殼。
貝闕珠宮	：用珍珠寶貝做的宮殿。形容房屋華麗。
宮車晏駕	：晏：遲。宮車遲出。舊為帝王死亡的諱辭。
駕鶴成仙	：指死的婉稱。
仙液瓊漿	：指美酒。
漿酒霍肉	：把酒肉當做水漿、豆葉一樣。形容飲食的奢侈。

肉顫心驚：形容擔心禍事臨頭或遇到非常可怕的事，十分害怕不安。亦同「肉跳心驚」。

驚猿脫兔：如受驚的猿猴、脫逃的兔子。形容迅速奔逃。

兔缺烏沉：猶兔走烏飛。形容光陰迅速流逝。

沉鬱頓挫：鬱：低沉鬱積。指詩文的風格深沉蘊藉，語勢有停頓轉折。

挫骨揚灰：死後將骨頭挫成灰撒掉。形容罪孽深重或恨之極深。

灰軀糜骨：猶言粉身碎骨。比喻為了某種目的或遭到什麼危險而喪失生命。

骨瘦形銷：形容瘦削到極點。

銷聲避影：猶言銷聲匿跡。指隱藏起來，不公開露面。

影影綽綽：模模糊糊，不真切。

綽綽有裕：綽綽：寬裕舒緩的樣子；裕：寬綽，寬緩。形容態度從容，不慌不忙的樣子。

裕後光前：為後人造福，給前輩增光。常用以歌頌人們的不世功勳。

前轍可鑒：比喻先前的失敗，可以作為以後的教訓。同「前車之鑒」。

鑒往知來：鑒：審察或引為教訓；往：過去；來：未來。根據以往的情形便知道以後怎樣發生變化。

成語故事

◆晚食當肉◆

　　戰國時，齊國有位高士，名叫顏斶。齊宣王慕他的名，把他召進宮來。顏斶隨隨便便地走進宮內，來到殿前的階梯處，見宣王正等待他拜見，就停住腳步，不再行進。宣王見了很奇怪，就呼喚說：「顏斶，走過來！」不料顏斶還是一步不動，呼喚宣王說：「大王，走過來！」宣王聽了很不高興，左右的大臣見顏斶目無君主口出狂言，都說：「大王是君主，你是臣民，大王可以叫你過來，你也叫大王過來，這怎麼行呢？」顏斶說：「我如果走到大王面前去，說明我貪慕他的權勢；如果大王走過來，說明他禮賢下士。與其讓我貪慕大王權勢，還不如讓大王禮賢下士的好。」

　　齊宣王惱怒地問：「到底是君王尊貴，還是士人尊貴？」顏斶不假思索地說：「當然是士人尊貴，君王並不尊貴！」宣王說：「你說這話有根據嗎？」顏斶神色自若地說：「當然有。從前秦國進攻齊國的時候，秦王曾經下過一道命令：有誰敢在高士柳下季墳墓五十步以內的地方砍柴的，格殺勿論！他還下了一道命令：有誰能砍下齊王的腦袋，就封他為萬戶侯，賞金千鎰，由此看來，一個活著的君主的頭，竟然連一個死的士人墳墓都不如啊。」齊宣王無言以對，滿臉不高興。

　　大臣們忙來解圍：「顏斶，過來！顏斶，過來！我們大王

擁有千乘(一千輛戰車)之國,東西南北誰敢不服?大王想要什麼就有什麼,老百姓沒有不俯首聽命的。你們士人太狂妄了!」顏斶駁斥道:「你們說得不對!從前大禹的時候,諸侯有萬國之多。這是為什麼呢?因為他尊重士人。到了商湯時代,諸侯有三千之多。如今,稱孤道寡的才二十四個。由此看來,重視士人與否是得失的關鍵。從古到今,沒有能以不務實事而成名於天下的。所以君父要以不經常向人請教為羞恥,以不向地位低的人學習而慚愧。」

宣王聽到這裡,才覺得自己理虧,說:「我是自討沒趣。聽了您的一番高論,才知道了小人的行徑。希望您讓我誠為您的學生,今後您就住在我這裡,我保證您飲食有肉吃,出門必有車乘,您夫人和子女個個會衣著華麗。」

顏斶卻辭謝說:「玉,原來產於山中,如果一經匠人加工,就會破壞;雖然仍然寶貴,但畢竟失去了本來的面貌。士人生在窮鄉僻壤,如果選拔上來,就會享有利祿;不是說他不能高貴顯達,但他外來的風貌和內心世界會遭到破壞。所以我情願希望大王讓我回去,每天晚點吃飯,也像吃肉那樣香,安穩而慢慢地走路,足以當做乘車;平安度日,並不比權貴差。清靜無為,純正自守,樂在其中。命我講話的是您大王,而盡忠宣言的是我顏斶。」

顏斶說罷,向宣王拜了兩拜,就告辭前去。

◆肉袒牽羊◆

　　西元前597年，楚莊王率軍攻打鄭國，佔領鄭國的首都，鄭襄公光著膀子牽著羊向楚莊王跪地求和，答應鄭國土地可以劃給楚國，鄭人做楚人的奴隸，只懇求給一塊不毛之地度過餘生。楚莊王見鄭襄公真誠悔過，就答應了他的求和要求。

成語練習

◆ 請把下面帶「十」字的成語補充完整

十冬□□	十惡□□	十年□□
十年□□	十年□□	十成□□
十之□□	十日□□	十萬□□
十里□□	十面□□	十室□□
十不□□	十步□□	十指□□

◆ 請在下面的括弧裡填上正確的地名

重於□□	□□學步	□□紙貴
壽比□□	□□壓頂	□□鏖兵
暗度□□	□□之交	逼上□□
□□自大	□□生玉	□□珠還
□□雞犬	□□面目	走為□□

答案在181頁

來因去果→果然如此→此中三昧→昧地謾天→

天上石麟→麟趾呈祥→祥麟威鳳→鳳翥鵬翔→

翔鸞舞鳳→鳳舞龍蟠→蟠根錯節→節上生枝→

枝附葉著→著書立說→說長道短→短吃少穿→

穿紅著綠→綠肥紅瘦→瘦骨如柴→柴毀骨立→

立時三刻→刻木為鵠→鵠峙鸞停→停留長智→

智藏瘝在→在此一舉→舉一反三→三顧草廬→

廬山面目→目語額瞬→瞬息千變→變本加厲→

厲兵粟馬→馬不解鞍→鞍馬勞頓

來因去果：指事情的來龍去脈。

果然如此：果真是這樣。指不出所料。

此中三昧：三昧：佛教用語，梵文音譯詞，意思是「正定」，即摒除雜念，使心神平靜，是佛門修養之法。比喻這裡面的奧妙之處。

昧地謾天：比喻昧著良心隱瞞真實情況，用謊言欺騙他人。亦作「昧地瞞天」。

天上石麟：舊時稱人有文采的兒子。

麟趾呈祥：舊時用於賀人生子。

祥麟威鳳：麒麟和鳳凰，古代傳說是吉祥的禽獸，只有在太平盛世才能見到。後比喻非常難得的人才。

鳳翥鵬翔：形容奮發有為。

翔鸞舞鳳：比喻書畫用筆生動矯健。

鳳舞龍蟠：鳳凰飛舞，蛟龍盤曲。形容相配得當。

蟠根錯節：猶言盤根錯節。樹木根節盤繞交錯。比喻事情繁難複雜。

節外生枝：本不應該生枝的地方生枝。比喻在原有問題之外又岔出了新問題。多指故意設置障礙，使問題不能順利解決。

枝附葉著：比喻上下關係緊密。亦作「枝附葉連」。

著書立說：立：創立、提出；說：主張，學說。從事寫作，提出自己的主張和學說。

說長道短：議論別人的好壞是非。

短吃少穿：指衣食困乏。

穿紅著綠：形容衣著鮮豔華麗。

綠肥紅瘦：綠葉茂盛，花漸凋謝。指暮春時節。也形容春殘的景象。

瘦骨如柴：十分瘦削的樣子。

柴毀骨立：形容因居父母喪過度哀痛，身體受到摧殘，消瘦憔悴的樣子。

立時三刻：立刻、馬上。

刻木為鵠：比喻仿效雖不逼真，但還相似。

鵠峙鸞停：形容人儀態端莊，姿容秀美。

停留長智：指事情耽擱久了，就會想出主意來。

智藏瘝在：指賢人隱遁，病民之臣在位。

在此一舉：在：在於，決定於；舉：舉動，行動。指事情的成敗就決定於這一次的行動。

舉一反三：反：類推。比喻從一件事情類推而知道其他許多事情。

三顧草廬：劉備為請諸葛亮，三次到草廬中去拜訪他。後用此典故表示帝王對臣下的知遇之恩。也比喻誠心誠意地邀請或過訪。同「草廬三顧」。

廬山面目：廬山：山名，在江西省九江市南。比喻事物的真相或本來面目。

目語額瞬：眉毛眼睛能作態示意。形容處事精明狡獪。

瞬息萬變：瞬：一眨眼；息：呼吸。在極短的時間內就有很多變化。形容變化很多很快。

變本加厲：厲：猛烈。指比原來更加發展。現指情況變得比本來更加嚴重。

厲兵粟馬：磨利兵器餵飽馬。指準備作戰。

馬不解鞍：比喻一刻也不停留，毫不間歇。

鞍馬勞頓：頓：困頓。騎馬趕路過久，勞累疲困。形容旅途勞累。

成語故事

◆蟠根錯節◆

　　東漢時有個人名叫虞詡，他從小就是孤兒，由祖母把他養大。他為了報答祖母的養育之恩，一直侍奉祖母到 90 歲高齡壽終正寢後，才應太尉李修的聘請到他府裡任職。這時，西羌和匈奴突然入侵，北方的並州和西方的涼州同時受到嚴重的威脅。大將軍鄧騭認為與其兵分兩地駐守，分散實力，還不如把兵力集中防守並州而棄涼州，朝廷中不少大臣也附和鄧騭的意見。

　　只有虞詡獨排眾議，他對太尉李修提出自己的看法：「涼州的百姓不但熟習軍事而且個個英勇善戰，西羌之所以不敢侵入關中，也是因為畏懼涼州的百姓，而涼州百姓一向認為自己是大漢的一脈，才義無反顧地犧牲一切來捍衛國家。今天如果照鄧將軍意見，捨棄涼州，那對整個局勢恐怕只有害處而沒有好處吧！」

　　鄧騭聽到了虞詡的意見，認為虞詡是故意和自己作對，懷恨在心，一直想找機會進行報復。

　　過了沒多久，朝歌發生民變，老百姓紛紛武裝起來與地主政府對抗，常常有地方官吏被殺的事發生，朝廷雖然一再派兵去鎮壓，卻始終沒法平息。

　　鄧騭看到這是一個很好的報復機會，便找了個理由，把虞

詡調去當朝歌的縣令。虞詡的親朋好友知道後,都很為他擔心,認為這次去一定凶多吉少,沒有一個不替他抱不平的。可是虞詡卻很有信心地笑著說:「一個有抱負、有志氣的人,絕不會避開困難的事而專門去找容易的事來做。這就像我們在砍樹時,如果不遇到堅硬牢固的蟠根錯節,就顯不出斧頭的鋒利一樣。我去出任朝歌縣令,又有什麼可怕的呢?」

後來,虞詡到了朝歌,很快表現出他出色的政治才能,平息了當地官民之間的糾紛和動亂。朝廷認為他有將帥之才,把他升為武都太守。不久以後,他又率兵大破羌人,為國家立下不少汗馬功勞,官至尚書僕射。

◆綠肥紅瘦◆

出自 宋・李清照《如夢令》:

昨夜雨疏風驟,濃睡不消殘酒。

試問捲簾人,卻道海棠依舊。

知否,知否?應是綠肥紅瘦!

 成 語 練 習

◆ 請把下面的疊字成語補充完整

憤 憤 ☐☐　　　高 高 ☐☐　　　欣 欣 ☐☐

遙 遙 ☐☐　　　賢 賢 ☐☐　　　孜 孜 ☐☐

休 休 ☐☐　　　區 區 ☐☐　　　面 面 ☐☐

蒸 蒸 ☐☐　　　空 空 ☐☐　　　寥 寥 ☐☐

◆ 請將成語和與其對應的歇後語連線

王母娘娘走親戚　　　·　　　　　·　別具匠心

趙括打仗　　　　　　·　　　　　·　揭竿而起

魯班皺眉頭　　　　　·　　　　　·　身敗名裂

陳勝扯旗　　　　　　·　　　　　·　從諫如流

楚霸王自刎　　　　　·　　　　　·　窮途末路

李世民開言路　　　　·　　　　　·　騰雲駕霧

秦叔寶賣馬　　　　　·　　　　　·　紙上談兵

 答案在 182 頁

成語接龍 3

頓腳捶胸→胸中萬卷→卷席而葬→葬身魚腹→
腹熱腸荒→荒誕無稽→稽古揆今→今月古月→
月缺花殘→殘篇斷簡→簡絲數米→米珠薪桂→
桂折蘭摧→摧鋒陷堅→堅不可摧→摧剛為柔→
柔腸百轉→轉喉觸諱→諱兵畏刑→刑期無刑→
刑措不用→用之不竭→竭誠盡節→節變歲移→
移樽就教→教一識百→百足不僵→僵桃代李→
李廣難封→封刀掛劍→劍及履及→及第成名→
名列前茅→茅塞頓開→開來繼往

頓腳捶胸：形容情緒激烈的樣子。

胸中萬卷：指讀過大量的書。

卷席而葬：指用葦席裹屍而埋葬。即言葬禮之薄。

葬身魚腹：屍體為魚所食。指淹死於水中。

腹熱腸荒：元曲俗語。形容焦急、慌亂。同「腹熱腸慌」。

荒誕無稽：稽：考查。十分荒唐，不可憑信。

稽古揆今：指考古衡今。

今月古月：指月亮古今如一，而人事代謝無常。

月缺花殘：形容衰敗零落的景象。也比喻感情破裂，兩相離異。

殘篇斷簡：殘缺不全的書籍。

簡絲數米：簡擇絲縷，查點米粒。比喻工作瑣細。

米珠薪桂：珠：珍珠。米貴得像珍珠，柴貴得象桂木。形容物價昂貴，人民生活極其困難。

桂折蘭摧：比喻品德高尚的人亡故。

摧鋒陷堅：摧：摧毀；鋒：鋒利；陷：攻陷；堅：堅固。破敵深入。

堅不可摧：堅：堅固；摧：摧毀。非常堅固，摧毀不了。

摧剛為柔：摧：挫敗。變剛強為柔順。

柔腸百轉：形容情思纏綿，翻騰不已。

轉喉觸諱：指一說話或一寫文章就觸犯忌諱。

諱兵畏刑：指慎於用兵和用刑。

刑期無刑：刑罰在於教育人恪守法律，從而達到不用刑罰的目的。

刑措不用：措：設置，設施。刑法放置起來而不用。形容政治清平。

用之不竭：竭：盡。無限取用而不會使用完。

竭誠盡節：竭：盡。誠：忠誠。節：節操。表現出最大限度的忠誠與節操。

節變歲移：謂節令變換，年歲轉換。

移樽就教：樽：古代盛酒器；就：湊近。端著酒杯離座到對方面前共飲，以便請教。比喻主動去向人請教。

教一識百：形容具有特殊的才能、智慧。

百足不僵：比喻勢力雄厚的集體或個人，一時不易垮臺。

僵桃代李：比喻代人受罪責或以此代彼。同「僵李代桃」。

李廣難封：以之慨歎功高不爵，命運乖舛。同「李廣未封」。

封刀掛劍：比喻運動員結束競技生涯，不再參加正式比賽。

劍及履及：形容行動堅決迅速。

及第成名：及第：科舉時代考試中選。通過考試並得到功名。

名列前茅：比喻名次列在前面。

茅塞頓開：比喻人心一時被蒙蔽；經別人指點後，突然醒悟。

開來繼往：繼承前人的事業，並為將來開闢道路。

成語故事

◆劍及履及◆

　　春秋中期，楚國在中原稱霸，楚莊王根本不把鄰近的小國放在眼裡。一次，他派大夫申舟出使齊國，指示他經過宋國的時候，不必要向其借路。申舟估計到這樣一來，必定會觸怒宋國，說不定因此而被處死。但莊王堅持要他這樣做，並向他保證，如果他被宋國處死，自己將出兵討伐宋國，為他報仇。申舟沒有辦法，只好將兒子申犀託付給莊王，然後出發。

不出申舟所料，他經過宋國時因沒有借路而被抓住。宋國的執政大夫華元瞭解情況後，對莊王如此無禮非常氣憤，對宋文公說：「經過我們宋國而不通知我們，這是把宋國當做屬國看。當屬國等於亡國。如果殺掉楚國使者，楚國來討伐我們，也不過是亡國。與其如此，倒不如把楚使處死！」宋文公同意華元的看法，下令將申舟處死了。

消息傳到楚國，莊王聽到後火冒三丈，連鞋子都來不及穿，寶劍也沒掛，就立即下令討伐宋國。但是，宋國雖然是個小國，要攻滅它也並不容易。莊王從西元前595年秋出兵，一直圍攻到次年夏天，還是沒有把宋國的都城打下來。楚軍銳氣大挫，決定解圍回國。

申舟的兒子申犀得知後，在莊王馬前叩頭說：「我父親當時明知要死，也不敢違抗您的命令。現在您卻違背諾言嗎？」莊王聽了，無法回答。這時，在邊上為莊王駕車的大夫申叔時獻計道：「可以在這裡讓士兵蓋房舍、種田，裝作要長期留下。這樣，宋國就會因害怕而投降。」

莊王採納了申叔時的計策並加以實施。宋國人見了果然害怕。華元鼓勵守城軍民寧願戰死、餓死，也決不屈膝投降。一天深夜，華元悄悄地混進楚軍營地，潛入到楚軍主帥子反營帳裡，把他叫起來說：「我們君王叫我把宋國現在的困苦狀況告訴您：糧草早已吃光，大家已經交換死去的孩子當飯吃。柴草也早已燒光了，大家用拆散的屍骨當柴燒。雖然如此，但你們想以此來壓迫我們訂立喪權辱國的城下之盟，那麼我們寧肯滅

亡也不會接受。如果你們能退兵三十里，那麼您怎麼吩咐，我就怎麼辦！」子反把這番話稟告給莊王，莊王本來就想撤軍，聽了自然同意。第二天，莊王下令楚軍退兵三十里。於是，宋國同楚國恢復了和平。華元到楚營中去訂立了盟約，並作為人質到楚國去。

◆名列前茅◆

茅：古指楚國的特產，楚軍斥候兵拿來作信號旗用，斥候兵發現前沿敵人有什麼動靜，就舉茅打信號。因此前鋒就叫「前茅」。後來，人們借用「前茅」來比喻名次排列在最前面。比喻名次或成績排在前面，形容人十分優秀。

 成 語 練 習

◆ 猜一猜，下列謎語的謎底都是成語，請把它補充完整

和尚道士都還俗	離□叛□
螃蟹上路	□行□道
准點吹奏	及時□□
歡迎參觀	□□不拒
前後皆是空位	□前□後
笑納	□不可□

◆ 請把下面互為近義詞的成語補充完整

□□夭夭	→ □□大吉
同□協□	→ 同□共□
無□□采	→ 萎靡□□
□□事事	→ 無□□為
掩□□鈴	→ 自□□人
心□不□	→ 心□□會

答案在 183 頁

賓來如歸→歸馬放牛→牛溲馬渤→渤澥桑田→

田連仟伯→伯仲叔季→季友伯兄→兄弟怡怡→

怡堂燕雀→雀喧鳩聚→聚斂無厭→厭難折衝→

衝昏頭腦→腦滿腸肥→肥冬瘦年→年衰歲暮→

暮爨朝春→春容大雅→雅俗共賞→賞罰分審→

審曲面勢→勢不可遏→遏密八音→音容如在→

在谷滿谷→谷父蠶母→母慈子孝→孝悌力田→

田畯野老→老鶴乘軒→軒鶴冠猴→猴年馬月→

月值年災→災難深重→重紙累劄

賓來如歸：賓客來此如歸其家。形容招待客人熱情周到。

歸馬放牛：把作戰用的牛馬牧放。比喻戰爭結束，不再用
　　　　　兵。

牛溲馬渤：牛溲，即牛遺，車前草的別名。馬勃，一名馬
　　　　　荎，一名屎菰，生於濕地及腐木的菌類，均可
　　　　　入藥。比喻雖然微賤但是有用的東西。渤，通
　　　　　勃。

渤澥桑田：渤澥，渤海的古稱。大海變成桑田，桑田變成大海。猶滄海桑田。比喻世事變化巨大。

田連仟伯：仟伯：同「阡陌」，田間小路。形容田地方表，接連不斷。

伯仲叔季：兄弟排行的次序，伯是老大，仲是第二，叔是第三，季是最小的。

季友伯兄：比喻交情深，義氣重。

兄弟怡怡：兄弟和悅相親的樣子。

怡堂燕雀：怡：安適。小鳥住在安適的堂屋裡。比喻身處險境也不自知的人。

雀喧鳩聚：形容紛亂吵鬧。

聚斂無厭：聚斂：搜刮。厭：飽，滿足。盡力搜刮錢財，永遠也不滿足。形容非常貪婪。

厭難折衝：指能克服困難，抗敵取勝。

衝昏頭腦：因勝利而頭腦發熱，不能總冷靜思考和謹慎行事。

腦滿腸肥：腦滿：指肥頭大耳；腸肥：指身體胖，肚子大。形容飽食終日的剝削者大腹便便，肥胖醜陋的形象。

肥冬瘦年：南宋吳地風俗多重冬至而略歲節，冬至時家家互送節物，有「肥冬瘦年」之諺。

年衰歲暮：指年紀衰老，壽命將盡。

暮爨朝春：早晨春米晚上燒火煮飯，形容生活清苦。

春容大雅：指文章氣度雍容，用辭典雅。

雅俗共賞：形容某些文藝作品既優美，又通俗，各種文化程度的人都能夠欣賞。

賞罰分審：該賞的賞，該罰的罰。形容處理事情嚴格而公正。同「賞罰分明」

審曲面勢：原指工匠做器物時審度材料的曲直。後指區別情況，適當安排營造。同「審曲面埶」。

勢不可遏：猶勢不可當。形容來勢十分迅猛，不能抵擋。

遏密八音：遏：阻止；密：寂靜。各種樂器停止演奏，樂聲寂靜。舊指皇帝死後停樂舉哀。後也用以形容國家元首之死。

音容如在：聲音和容貌彷彿還在。形容對死者的想念。同「音容宛在」。

在谷滿谷：此指奏樂時聲音遍及各處，形容道的無所不在。後形容人物眾多。

谷父蠶母：指傳說中的農桑之神。

母慈子孝：母親慈祥愛子，子女孝順父母，是封建社會所提倡的道德風範。

孝悌力田：指孝順父母，尊敬兄長，努力務農。

田夫野老：鄉間農夫，山野父老。泛指民間百姓。

老鶴乘軒：軒：古代官員坐的車。老鶴也坐上了官車。比喻濫居官位。

軒鶴冠猴：乘軒之鶴，戴帽之猴。比喻濫廁祿位、虛有其表的人。

猴年馬月：猴、馬：十二生肖之一。泛指未來的歲月。

月值年災：指時運不濟而遭災禍。

災難深重：災難很多，而且嚴重。

重紙累札：指很多的紙張。

成語故事

◆老鶴乘軒◆

西元前 668 年，衛惠公的兒子姬赤成為衛懿公後，不思富國強兵之道，整天喜歡養鶴，甚至荒唐到給鶴封官位，享官祿，讓鶴穿官服坐豪華馬車，百姓怨聲載道。

北方狄國借機出兵攻打衛國，衛國士兵根本不抵抗就逃散，衛懿公被狄兵所殺。

◆歸馬放牛◆

商朝末年，商紂王荒淫無度，百姓怨聲載道。周武王率領大軍把商都包圍起來，商紂王登上鹿台放火自殺。

周武王建立周朝，定都鎬京，讓士兵回家從事農業生產，把徵用的牛馬全部退還，讓全國老百姓過上安居樂業的日子。

成語練習

◆ 成語連用，請根據已給出的成語填空，使意思連貫

風聲鶴唳，草木□□　　　東山再起，捲□□來
家喻戶曉，□□皆知　　　噓寒問暖，關懷□□
監守自盜，□法□法　　　省吃儉用，□打□算

◆ 請根據下面的提示寫出正確的成語

搬家，忘記，妻子　　　　　□□□□
一萬貫錢綁在腰上　　　　　□□□□
尾生，約定，橋柱子　　　　□□□□
一個姓丁的人，挖井，謠言　□□□□
魚，鍋，處境危險　　　　　□□□□
磨刀，餵馬，做準備　　　　□□□□
玉器，抓老鼠，顧慮　　　　□□□□

答案在184頁

札手舞腳→腳不點地→地上天宮→宮鄰金虎→

虎略龍韜→韜光隱晦→晦跡韜光→光陰似箭→

箭穿雁嘴→嘴甜心苦→苦心積慮→慮周藻密→

密密層層→層出迭見→見兔放鷹→鷹瞵虎攫→

攫戾執猛→猛志常在→在天之靈→靈機一動→

動輒得咎→咎由自取→取精用弘→弘毅寬厚→

厚味臘毒→毒魔狠怪→怪誕詭奇→奇裝異服→

服低做小→小題大做→做人做世→世外桃源→

源源不斷→斷羽絕鱗→鱗次櫛比

札手舞腳：猶言動手動腳。形容不規矩、不穩重。

腳不點地：點：腳尖著地。形容走得非常快，好像腳尖都未著地。

地上天宮：形容生活環境的美好，猶如在天宮一樣。

宮鄰金虎：指小人在位，接近帝王，貪婪如金之堅，兇惡如虎之猛。

虎略龍韜：略：指傳說中黃石公所撰的《三略》。韜：指《六韜》。《三略》、《六韜》是古代兵書。泛指兵書、兵法，也指兵家權謀。

韜光隱晦：指隱藏才能，不使外露。同「韜光養晦」。

晦跡韜光：晦、韜：隱藏；跡：蹤跡；光：指才華。指將
自己的才華隱藏起來，不使外露。

光陰似箭：光陰：時間。時間如箭，迅速流逝。形容時間
過得極快。

箭穿雁嘴：比喻不開口說話。

嘴甜心苦：說話和善，居心不良。

苦心積慮：積慮：長時間地或一再地思考。費盡心思長時
間的思考問題。

慮周藻密：藻：辭藻，措辭。密：縝密。思路嚴謹，措詞
縝密。考慮周到，辭采細密。

密密層層：比喻滿布得沒有空隙。

層出迭見：指接連不斷地多次出現。

見兔放鷹：看到野兔，立即放出獵鷹追捕。比喻行動及時，
適合需要。

鷹瞵虎攫：形容心懷不善，伺機攫取。同「鷹瞵虎視」。

攫戾執猛：攫：捉取。戾：暴戾。執：抓住。猛：兇猛。
能夠捕獲擒拿暴戾、兇猛的敵人。形容勇猛無
敵。

猛志常在：比喻雄心壯志，至死不變。

在天之靈：尊稱死者的精神。

靈機一動：靈機：靈活的心思。急忙中轉了一下念頭(多指
臨時想出了一個辦法)。

動輒得咎：輒：即；咎：過失，罪責。動不動就受到指摘
或責難。

咎由自取：咎：災禍。災禍或罪過是自己招來的。指自作自受。

取精用弘：精：精華；用：享受，佔有；弘：大。從豐富的材料裡提取精華。

弘毅寬厚：弘毅：意志堅強，志向遠大。志向遠大而待人寬大厚道。

厚味臘毒：指味美者毒烈。

毒魔狠怪：兇惡殘忍的妖魔鬼怪。

怪誕詭奇：怪誕：荒唐，離奇；詭奇：詭詐，奇異。形容荒唐離奇的事物。

奇裝異服：比一般人衣著式樣特異的服裝(多含貶義)。

服低做小：形容低聲下氣，巴結奉承。

小題大做：指拿小題目作大文章。比喻不恰當地把小事當做大事來處理，有故意誇張的意思。

做人做世：指在社會上立身行事。

世外桃源：原指與現實社會隔絕、生活安樂的理想境界。後也指環境幽靜生活安逸的地方。借指一種空想的脫離現實鬥爭的美好世界。

源源不斷：形容接連不斷。

斷羽絕鱗：斷絕書信。羽鱗，猶魚雁。

鱗次櫛比：櫛：梳篦的總稱。像魚鱗和梳子齒那樣有次序地排列著。多用來形容房屋或船隻等排列得很密很整齊。

成語故事

◆猛志常在◆

　　晉朝時期，陶淵明讀《山海經》後對其中精衛鳥銜枝填海與刑天至死不屈兩個故事特別喜歡，他聯想到自己的處境，作詩《讀山海經》：「精衛銜微木，將以填滄海；刑天舞干戚，猛志固常在。同物既無慮，化去不復悔。徒設在昔心，良晨詎可待。」

◆動輒得咎◆

　　唐朝時期，韓愈學識淵博，被任命監察禦史，因反對宦官利用「宮市」敲詐百姓，觸怒了唐德宗被貶，後在唐憲宗時調回京城任吏部員外郎，他又因華州刺史之事被貶為國子監博士，他作《進學解》感慨自己：「跋前躓後，動輒得咎。」

◆小題大做◆

　　「小題大做」出於明、清時代的科舉考試中。在考試時，以《大學》《中庸》、《論語》、《孟子》這四部書中的文句命題，叫做「小題」；以《詩經》、《書經》、《易經》、《禮記》、《春秋》這五經中的文句命題，叫做「大題」。「小題大做」就是用「五經」文的寫法，作「四書」文。流傳到今天，就引申為用小題目做大文章，把小事當做大事來處理。

◆世外桃源◆

東晉文學家陶淵明在《桃花源記》中記載：「一個漁夫隻身搖船進入一山洞，發現一座桃源，這裡的居民男耕女織，小孩與老人怡然自樂，沒有壓迫，沒有剝削，沒有戰亂，人人平等，自給自足，人們的關係十分淳樸親切，到處是一片安樂祥和的氣氛，與外面的世界完全隔絕。」

 成 語 練 習

◆ 請根據下面的俗語補充成語

大人不計小人過	□□大量
虎口換珍珠	來之□□
禮多人不怪	禮□人□
認錢不認人	□令智□
當面是人，背後是鬼	兩□三□
臨時抱佛腳	□陣□槍

◆ 請將下面的成語補充完整

見□見□　　見□見□　　見□見□
見□□見　　□誨□誨　　□戒□戒
離□離□　　連□連□　　憐□憐□
良□良□　　列□列□　　旅□旅□

答案在 185 頁

比肩疊踵→踵接肩摩→摩頂放踵→踵跡相接→
接踵而至→至尊至貴→貴不召驕→驕奢放逸→
逸群之才→才短思澀→澀於言論→論高寡合→
合從連衡→衡陽雁斷→斷鶴續鳧→鳧脛鶴膝→
膝癢搔背→背碑覆局→局騙拐帶→帶牛佩犢→
犢牧采薪→薪桂米珠→珠盤玉敦→敦風厲俗→
俗不可耐→耐人咀嚼→嚼穿齦血→血流漂杵→
杵臼之交→交能易作→作作有芒→芒刺在躬→
躬自菲薄→薄物細故→故步自封

比肩疊踵：形容人多。疊踵，腳尖踩腳跟。

踵接肩摩：摩肩接踵。肩挨肩，腳碰腳。形容人多，擁擠
不堪。

摩頂放踵：從頭頂到腳跟都擦傷了。形容不辭勞苦，不顧
身體。

踵跡相接：謂腳跡相連。形容人數眾多，接連不斷。同「踵
趾相接」。

接踵而至：指人們前腳跟著後腳，接連不斷地來。形容來者很多，絡繹不絕。

至尊至貴：至：極。極其尊貴。

貴不召驕：指顯貴的人儘管不希望自己染上驕恣專橫的習氣，但它仍然在不知不覺中滋長起來了。

驕奢放逸：形容生活放縱奢侈，荒淫無度。同「驕奢淫逸」。

逸群之才：擁有超過眾人的才能。

才短思澀：才：才識。短：短淺。澀：遲鈍。見識短淺，思路遲鈍。指寫作能力差。

澀於言論：形容說話遲鈍。

論高寡合：言論高超，投合者少。

合縱連橫：從：通「縱」；衡：通「橫」。指聯合抗敵。

衡陽雁斷：衡山南峰有回雁峰，相傳雁來去以此為界。比喻音信不通。

斷鶴續鳧：斷：截斷；續：接；鳧：野鴨。截斷鶴的長腿去接續野鴨的短腿。比喻行事違反自然規律。

鳧脛鶴膝：指事物各有長短。

膝癢搔背：膝部發癢，卻去搔背。比喻力量沒有使在點子上。

背碑覆局：看過的碑文能背誦，棋局亂後能復舊。指記憶力強。

局騙拐帶：詐騙財物，誘拐孩子。

帶牛佩犢：原指漢宣帝時渤海太守龔遂誘使持刀劍起義的農民放棄武裝鬥爭而從事耕種。後比喻改業歸農。

犢牧采薪：喻指老而無妻的人。

薪桂米珠：形容物價昂貴。

珠盤玉敦：古代諸侯盟誓時用的器具。引申為訂立盟約。同「珠槃玉敦」。

敦風厲俗：使民風純樸敦厚。

俗不可耐：俗：庸俗；耐：忍受得住。庸俗得使人受不了。

耐人咀嚼：指耐人尋味。

嚼穿齦血：形容十分仇恨。

血流漂杵：杵：搗物的棒槌。血流成河，舂米的木槌都漂了起來。形容戰死的人很多。也泛指流血很多。

杵臼之交：杵：舂米的木棒；臼：石臼。比喻交朋友不計較貧富和身分。

交能易作：指交換各業的勞動成果而互相獲益。

作作有芒：作作：光芒四射的樣子。形容光芒四射。也比喻聲勢顯赫。

芒刺在躬：芒刺：細刺。象有芒和刺紮在背上一樣。形容內心惶恐，坐立不安。同「芒刺在背」。

躬自菲薄：指親身實行儉約。菲薄；微薄。

薄物細故：薄：微小；物：事物；故：事故。指微小的事情。

故步自封：故：舊；故步：舊時行步之法，引申為舊法；封：限制在一定的範圍內。比喻守著老一套，不求進步。

成語故事

◆比肩疊踵◆

春秋時期，齊國大夫晏嬰奉命出使楚國，楚王見他矮小就說齊國無人才派他來。晏嬰回答說：「齊國都城臨淄有三萬戶人家，可以揮汗成雨，大街上行人肩挨著肩，腳尖踩著腳跟，熱鬧非凡。」巧妙地應對楚王。楚王刮目相看，改變態度接待他。

◆合縱連橫◆

戰國時期，諸侯之間戰爭頻起，鬧得兵荒馬亂，人們不能安居樂業。秦國十分強大，對齊、楚、燕、韓、趙、魏六國虎視眈眈。為了阻止秦國的吞併，蘇秦到六國去遊說他們聯合起來對抗秦國的進攻，稱為「合縱」說。而張儀則遊說六國向秦國俯首稱臣，被稱為「連衡」學說。

◆杵臼之交◆

東漢時，山東膠東書生公沙穆隱居在東萊山求學，為籌集求學經費，穿上粗布衣服到陳留郡長官吳大人家做舂米雇工，吳大人見其談吐非凡，就與他結交為好友，並資助他繼續求

學。後來公沙穆學成成為一個有作為的正義官員。「杵臼之交」說的就是他們之間的交情。

 成語練習

◆ 請將下面的成語和與其相關的歷史人物連線

道路以目 · · 李謐

起死回生 · · 韓愈

青出於藍 · · 張乖崖

動輒得咎 · · 顏斶

水滴石穿 · · 周厲王

安步當車 · · 扁鵲

◆ 請根據下面這首詩補充成語

《八陣圖》　　　唐‧杜甫

功蓋三分國，名成八陣圖。

江流石不轉，遺恨失吞吳。

□離□徙	散□投巢	□□天下
路□拾□	□舟是漏	入木□□
取巧□便	進退□據	點□□金
□仇家□	策□就列	席捲□荒
□左夷吾		

 答案在186頁

成語接龍 7

封豕長蛇→蛇行鱗潛→潛濡默被→被甲據鞍→

鞍馬勞困→困而不學→學淺才疏→疏不閒親→

親疏貴賤→賤斂貴出→出處語默→默化潛移→

移的就箭→箭拔弩張→張袂成帷→帷燈篋劍→

劍拔弩張→張敞畫眉→眉尖眼尾→尾生抱柱→

柱石之堅→堅韌不拔→拔毛連茹→茹柔吐剛→

剛正不阿→阿彌陀佛→佛頭著糞→糞土不如→

如癡似醉→醉山頹倒→倒篋傾筐→筐篋中物→

物美價廉→廉潔奉公→公門桃李

封豕長蛇：封：大；封豕：大豬；長蛇：大蛇。貪婪如大豬，殘暴如大蛇。比喻貪暴者、侵略者。

蛇行鱗潛：比喻行動極為謹慎隱蔽。

潛濡默被：猶潛移默化。指人的思想或性格不知不覺受到感染、影響而發生了變化。

被甲據鞍：形容武將年雖老而壯志不減。

鞍馬勞困：指長途跋涉或戰鬥中十分困乏。

困而不學：困：困惑，不明白。困惑不明白卻不肯學習。

學淺才疏：才能不高，學識不深(多用作自謙的話)。

疏不閒親：關係疏遠者不參與關係親近者的事。同「疏不間親」。

親疏貴賤：指親密、疏遠、富貴、貧賤的種種關係。形容地位和關係不同的眾人。

賤斂貴出：低價賣進，高價賣出。

出處語默：出仕和隱退，發言和沉默。

默化潛移：指人的思想或性格不知不覺受到感染、影響而發生了變化。同「潛移默化」。

移的就箭：移動箭靶靠近箭。比喻曲意遷就。

箭拔弩張：比喻形勢緊張，一觸即發。

張袂成帷：張開袖子就能成為帷幕。形容人多。

帷燈篋劍：比喻真相難明，令人猜疑。

劍拔弩張：張：弓上弦。劍拔出來了，弓張開了。原形容書法筆力遒勁。後多形容氣勢逼人；或形勢緊張，一觸即發。

張敞畫眉：張敞：漢時平陽人，宣帝時為京兆尹。張敞替妻子畫眉毛。舊時比喻夫妻感情好。

眉尖眼尾：指眉眼間的神色。

尾生抱柱：相傳尾生與女子約定在橋樑相會，久候女子不到，水漲，乃抱橋柱而死。後用以比喻堅守信約。

柱石之堅：像柱石一樣堅硬。比喻大臣堅強可靠，能擔負國家重任。

堅韌不拔：堅：堅定；韌：柔韌。形容意志堅定，不可動搖。

拔毛連茹：比喻互相推薦，用一個人就連帶引進許多人。

茹柔吐剛：柔：軟；剛：硬。吃下軟的，吐出硬的。比喻怕強欺軟。

剛正不阿：阿：迎合，偏袒。剛強正直，不逢迎，無偏私。

阿彌陀佛：佛教語，信佛的人用作口頭誦頌的佛號，表示祈禱祝福或感謝神靈的意思。

佛頭著糞：往佛像的頭上拉糞。比喻美好的事物被褻瀆、玷污。

糞土不如：還比不上糞便和泥土。形容極無價值的東西。

如癡似醉：形容神態失常，失去自制。

醉山頹倒：形容醉態。

倒篋傾筐：形容傾其所有。

筐篋中物：比喻平常的事情。

物美價廉：廉：便宜。東西價錢便宜，品質又好。

廉潔奉公：廉潔：清白；奉公：奉行公事。廉潔不貪，忠誠履行公職，一心為公。

公門桃李：公：對人的尊稱。尊稱某人引進的後輩、栽培的學生。

成語故事

◆張敞畫眉◆

張敞做京兆尹時，賞罰分明，碰到惡人決不姑息，但也經常對犯小過者放給不治。朝廷商議大事時，他引經據典，處理適宜，大臣們都非常佩服他。

他和他的妻子感情很好，因為妻子幼時受傷，眉角有了缺點，所以他每天要替他的妻子畫眉後，才去上朝，於是有人把這事告訴漢宣帝。一次，漢宣帝在朝廷中當著很多大臣對張敞問起這件事。張敞就說「閨房之樂，有甚於畫眉者。」意思是夫婦之間，在閨房之中，還有比畫眉更過頭的玩樂事情，你只要問我國家大事做好沒有，我替妻子畫不畫眉，你管它幹什麼？皇帝愛惜他的才能，沒有責備他。但是，張敞最後也沒得到重用。

◆尾生抱柱◆

古代傳說堅守信約的人尾生一生特別信守諾言，只要說過的話就一定要做到。一天他與一個心愛的女子相約在橋下相見，該女子沒有按期來。突然天降暴雨，水漫到他的腰間，他就抱著橋柱癡心等待，信守他的諾言，結果水把他淹死了。

◆佛頭著糞◆

　　唐穆宗時期，崔群遊覽湖南東寺，見鳥雀在佛像頭上拉屎，就對住持說鳥雀沒有佛性，對佛大不敬，住持說鳥雀有佛性，牠們選擇在佛頭上拉屎，是因為佛性慈善，容忍眾生，對外物從不計較，鳥雀也明白這點。

 成 語 練 習

◆ 請用意思相反的詞補充下面的成語

□呼□擁	口□心□	□倒□歪
頭□腳□	□倨□恭	□逃□散
□轅□轍	□顧□盼	積□成□
□秦□楚	出□入□	舍□求□
七□八□	□□兩難	□長□久

◆ 趣味成語填空練習

最有感情的兔子和狐狸	狐□兔□
最昂貴的樹枝	□枝□葉
最迫切的回家心情	□心似□
最華麗的地方	□樓□宇
最貴的忠告	□□良言
最大的家	□□為家

答案在187頁

李白桃紅→紅葉題詩→詩書發塚→塚中枯骨→

骨瘦如豺→豺狼虎豹→豹死留皮→皮破肉爛→

爛如指掌→掌上觀紋→紋風不動→動中窾要→

要價還價→價等連城→城門魚殃→殃及池魚→

魚遊燋釜→釜底抽薪→薪盡火滅→滅門絕戶→

戶樞不朽→朽棘不彫→彫蟲篆刻→刻不容緩→

緩帶輕裘→裘馬輕肥→肥頭胖耳→耳聞目睹→

睹物興情→情見乎言→言必有中→中飽私囊→

囊匣如洗→洗頸就戮→戮力齊心

李白桃紅：桃花紅，李花白。指春天美好宜人的景色。

紅葉題詩：唐代宮女良緣巧合的故事。比喻姻緣的巧合。

詩書發塚：比喻口是心非、言行不一的偽君子作風。

塚中枯骨：塚：墳墓。墳墓裡的枯骨。比喻沒有力量的人。

骨瘦如豺：形容消瘦到極點。同「骨瘦如柴」。

豺狼虎豹：泛指危害人畜的各種猛獸。也比喻兇殘的惡人。

豹死留皮：豹死了，皮留在世間。比喻將好名聲留傳於後
世。

皮破肉爛：形容傷勢很重。

爛如指掌：猶言瞭若指掌。形容對情況瞭解得非常清楚。

掌上觀紋：比喻極其容易，毫不費力。

紋風不動：形容一動也不動。

動中窾要：動：常常，動不動。中：切中，打中。窾：空處、中空。要：要害。要：引申為要害、關鍵。常常切中要害或抓住問題的關鍵。

要價還價：買賣東西，賣主要價高，買主給價低，雙方要反復爭議。也比喻在進行談判時反復爭議，或接受任務時講條件。

價等連城：指價值等於連成一片的許多城池。

城門魚殃：城門失火，大家都到護城河取水，水用完了，魚也死了。比喻因受連累而遭到損失或禍害。

殃及池魚：比喻無緣無故地遭受禍害。

魚游燋釜：比喻處境危險，快要滅亡。燋，同「灼」，火燒。同「魚游釜中」。

釜底抽薪：釜：古代的一種鍋；薪：柴。把柴火從鍋底抽掉。比喻從根本上解決問題。

薪盡火滅：比喻死亡。

滅門絕戶：全家死盡，無一倖免。

戶樞不朽：戶樞：門的轉軸；朽：腐爛，敗壞。經常轉動的門軸就不會朽壞。比喻經常運動的東西不易受侵蝕。

朽棘不彫：比喻人不可造就或事物和局勢敗壞而不可救藥。
同「朽木不可雕」。

彫蟲篆刻：蟲書、刻符分別為秦書八體之一，西漢時蒙童
所習。以之喻辭章小技。

刻不容緩：刻：指短暫的時間；緩：延遲。指形勢緊迫，
一刻也不允許拖延。

緩帶輕裘：寬鬆的衣帶，輕暖的皮衣。形容從容儒雅的風
度。

裘馬輕肥：身上穿著軟皮衣，騎著肥壯駿馬。指生活富裕，
放蕩不羈。

肥頭胖耳：形容體態肥胖，有時指小孩可愛。

耳聞目睹：聞：聽見；睹：看見。親耳聽到，親眼看見。

睹物興情：見到眼前景物便激起某種感情。

情見乎言：情感表現在言辭當中。同「情見乎辭」。

言必有中：中：正對上。指一說話就能說到點子上。

中飽私囊：中飽：從中得利。指侵吞經手的錢財使自己得
利。

囊匣如洗：形容異常貧困。

洗頸就戮：把脖子洗淨，伸到刀下受斬。比喻等待滅亡。

戮力齊心：戮力：並力，合力。指齊心協力。同「戮力同
心」。

成語故事

◆釜底抽薪◆

東漢末年，軍閥混戰，河北袁紹乘勢崛起。西元 199 年，袁紹率領十萬大軍攻打許昌。

當時，曹操據守官渡(今河南中牟北)，兵力只有二萬多人。兩軍離河對峙。袁紹仗著人馬眾多，派兵攻打白馬。

曹操表面上放棄白馬，命令主力開向延津渡口，擺開渡河架勢。袁紹怕後方受敵，迅速率主力西進，阻擋曹軍渡河。誰知曹操虛晃一槍之後，突派精銳回襲白馬，斬殺顏良，初戰告捷。

由於兩軍相持了很長時間，雙方糧草供給成了關鍵。袁紹仗勢從河北調集了一萬多車糧草，屯集在大本營以北四十裡的烏巢，因為他不把小小的曹操放在眼裡，於是沒有安派重兵。

曹操探聽烏巢並無重兵防守，決定偷襲烏巢，斷其供應。他親自率五千精兵打著袁紹的旗號夜襲烏巢，烏巢袁軍還沒有弄清真相，曹軍已經包圍了糧倉。一把大火點燃，頓時濃煙四起。

曹軍乘勢消滅了守糧袁軍，袁軍的一萬車糧草，頓時化為灰燼，袁紹大軍聞訊，驚恐萬狀，供應斷絕，軍心浮動，袁紹一時沒了主意。曹操此時，發動全線進攻，袁軍士兵已喪失戰鬥力，十萬大軍四散潰逃。袁軍大敗，袁紹帶領八百親兵，艱難地殺出重圍，回到河北，從此一蹶不振。

◆中飽私囊◆

春秋後期，晉國的執政大臣趙簡子，派稅官去收賦稅。

臨行前，稅官問趙簡子：「這次收稅的稅率是多少？」

趙簡子回答道：「不輕不重最好。稅收重了，國家富了，但老百姓窮了；稅收輕了，老百姓富了，但國家窮了。」

這時，有個叫薄疑的人對趙簡子說：「依我看，您的國家實際上是中飽。」趙簡子還以為薄疑說自己的國家很富呢，十分高興，還故意問薄疑是什麼意思。

薄疑直截了當地說：「您的國家上面國庫是空的，下面百姓是窮的，而中間那些貪官污吏都富了。」趙簡子聽了這話十分慚愧。

 成語練習

◆ 成語選擇題

1. () 成語「恥居王后」中的「王」指的是？

　　　A 王煥之　B 王勃　C 王昌齡

2. () 成語「飛黃騰達」裡的「飛黃」指的是？
　　　A 傳說中的神馬　B 一種裝修技術
　　　C 一種畫畫方法

3. () 成語「深知灼見」中的「灼」意思是？
　　　A 燒烤　B 深奧　C 明亮的

4. () 成語「對簿公堂」中的「簿」指的是？
　　　A 類似起訴書的檔　B 帳本　C 小冊子

◆ 請圈出下面成語中的錯別字並寫出正確的

迎刀而解——□　　病入膏盲——□
嬌兵必敗——□　　壬重道遠——□
步履唯艱——□　　頂禮莫拜——□
提醐灌頂——□　　怡笑大方——□
安營紮塞——□　　琳嘟滿目——□
歸根接底——□　　駐室反耕——□

 答案在 **188** 頁

心如懸旌→旌旗卷舒→舒眉展眼→眼不著砂→
砂裡淘金→金漿玉醴→醴酒不設→設身處地→
地塌天荒→荒唐無稽→稽疑送難→難得糊塗→
塗歌裡詠→詠桑寓柳→柳嚲鶯嬌→嬌鸞雛鳳→
鳳附龍攀→攀藤攬葛→葛屨履霜→霜凋夏綠→
綠鬢紅顏→顏筋柳骨→骨肉相殘→殘杯冷炙→
炙雞漬酒→酒甕飯囊→囊空如洗→洗雪逋負→
負詬忍尤→尤紅殢翠→翠袖紅裙→裙布荊釵→
釵荊裙布→布裙荊釵→釵橫鬢亂

心如懸旌：形容心神不定。

旌旗卷舒：舒：展開。戰旗隨風飄動，有時捲起，有時展
　　　　　　開。比喻戰事持續。

舒眉展眼：神態舒適，無憂無慮的樣子。

眼不著砂：眼睛裡不能容一點沙子。比喻容不得看不入眼
　　　　　　的人和事。形容對壞人壞事深惡痛絕。

砂裡淘金：從砂子裡淘出黃金。比喻從大量材料中選取精
　　　　　　華。

金漿玉醴：漿：酒；醴：甜酒。原指仙藥，後指美酒佳釀。

醴酒不設：醴酒：甜酒。置酒宴請賓客時不再為不嗜酒者準備甜酒。比喻待人禮貌漸衰。

設身處地：設：設想。設想自己處在別人的那種境地。指替別人的處境著想。

地塌天荒：猶言天塌地陷。形容盛怒。

荒唐無稽：稽：考查。十分荒唐，不可憑信。

稽疑送難：指考察疑端，排除難點。

難得糊塗：指人在該裝糊塗的時候難得糊塗。

塗歌裡詠：形容國泰民安、百姓歡樂的景象。同「塗歌邑誦」。

詠桑寓柳：詠的是「桑」，而實際說的是「柳」。比喻借題傳情。

柳軃鶯嬌：柳絲垂，鶯聲嬌。形容春景之美。

嬌鶯雛鳳：幼小的鶯鳳。比喻青春年少的情侶。

鳳附龍攀：指依附帝王權貴建功立業。

攀藤攬葛：手拉葛藤向上。形容在險峻的山路上攀登。亦作「攀藤附葛」。

葛屨履霜：冬天穿著夏天的鞋子。比喻過分節儉吝嗇。

霜凋夏綠：猶言冬去春來。指時光的流逝。

綠鬢紅顏：指年輕女子。同「綠鬢朱顏」。

顏筋柳骨：顏：唐代書法家顏真卿；柳：唐代書法家柳公權。指顏柳兩家書法挺勁有力，但風格有所不同。也泛稱書法極佳。

骨肉相殘：親人間相互殘殺。比喻自相殘殺。

殘杯冷炙：殘：剩餘；杯：指酒；炙：烤肉。指吃剩的飯菜。也比喻別人施捨的東西。

炙雞漬酒：指以棉絮浸酒，曬乾後裹燒雞，攜以弔喪。後遂用為不忘恩的典實。

酒甕飯囊：猶言酒囊飯袋。

囊空如洗：口袋裡空得像洗過一樣。形容口袋裡一個錢也沒有。

洗雪逋負：逋負：舊欠，引申為舊恨。報仇雪恨，以償夙願。

負詬忍尤：忍受指責和怨恨。

尤紅殢翠：比喻男女間的纏綿親呢。

翠袖紅裙：泛指婦女的服裝。亦用為婦女的代稱。

裙布荊釵：以布作裙，以荊代釵。比喻貧困。同「釵荊裙布」。

釵荊裙布：荊枝作釵，粗布為裙。形容婦女裝束樸素。

布裙荊釵：粗布做的裙，荊條做的釵。舊時形容貧家女子服飾儉樸。

釵橫鬢亂：鬢：耳邊的頭髮；釵：婦女的首飾，由兩股合成。耳邊的頭髮散亂，首飾橫在一邊。形容婦女睡眠初醒時未梳妝的樣子。

成語故事

◆醴酒不設◆

西漢時期，楚元王與穆生是好友，穆生不好喝酒，元王每次宴會都會特地為他備醴酒。

後來楚王戊即位，宴會不再備醴酒，穆生說：「大王待我的心意不如以前了，我應當走了。不走，就會有殺身之禍。」

於是就離開王府。

◆難得糊塗◆

有一年，鄭板橋先生到萊州雲峰山觀摩鄭公碑，夜晚借宿在山下一老儒家中，這老人稱自己為糊塗老人，他談吐高雅舉止不凡，與人交談起來十分融洽。

老人的家中有一塊特大的硯臺，這硯臺石質細膩，鏤刻精美，實為世間極品。

老人請鄭板橋先生為之留下墨寶，以便請人刻於硯臺的背面，於是鄭先生依糊塗為引，題寫了「難得糊塗」四字，同時還蓋上了自己的名章「康熙秀才雍正舉人乾隆進士」。

這硯臺有方桌一般大小，鄭先生寫過之後，還留有很大的一塊空地，於是鄭板橋先生請老人題寫一段跋語，老人沒加任何推辭，提筆寫道：「得美石難，得頑石尤難，由美石轉入頑石更難。美於中，頑於外，藏野人之廬，不入富貴之門也。」

寫罷也蓋了方印，印文是：「院試第一，鄉試第二，殿試第三。」

　　鄭板橋先生看後，知道是遇到了一位情操高潔雅士，頓感自身的淺薄，其敬仰之心油然而生，見硯臺中還有空隙，便提筆補寫道：「聰明難，糊塗尤難，由聰明而轉入糊塗更難。放一著，退一步，當下安心，非圖後來報也。」

　　後世的人們感慨這「難得糊塗」四字中富含的哲理，便以橫聯的形式掛與家中，作為每每處世的警言。

 成語練習

◆ 以「花」字開頭的成語

花香□□	花說□□	花枝□□
花樣□□	花好□□	花容□□
花容□□	花朝□□	花紅□□
花言□□	花天□□	花前□□
花花□□	花花□□	花花□□

◆ 以「花」字結尾的成語

□□羞花	□□生花	□□銀花
□□添花	□□黃花	□□楊花
□□鏡花	□□開花	□□眼花
□□觀花	□□看花	□□梅花
□□桃花	□□牆花	□□蓮花

 答案在189頁

亂瓊碎玉→玉漏猶滴→滴露研珠→珠投璧抵→
抵足而眠→眠花藉柳→柳陌花叢→叢雀淵魚→
魚沉雁杳→杳無人煙→煙波釣徒→徒擁虛名→
名存實亡→亡命之徒→徒託空言→言行相悖→
悖入悖出→出醜放乖→乖僻邪謬→謬采虛聲→
聲勢烜赫→赫赫巍巍→巍巍蕩蕩→蕩然無存→
存亡絕續→續鳧斷鶴→鶴骨雞膚→膚見謭識→
識微知著→著手生春→春蛙秋蟬→蟬緌蟹匡→
匡鼎解頤→頤指風使→使料所及

亂瓊碎玉：指雪花。

玉漏猶滴：指夜還未過去。玉漏：計時的漏壺。

滴露研珠：指滴水磨墨。

珠投璧抵：謂以珠玉投擲鳥鵲。比喻人才不被重視。

抵足而眠：腳對著腳，同榻而睡。形容關係親密，情意深
厚。

眠花藉柳：比喻狎妓。同「眠花宿柳」。

柳陌花叢：舊指妓院或妓院聚集之處。

叢雀淵魚：比喻不行善政，等於把老百姓趕到敵方去。

魚沉雁杳：比喻書信不通，音信斷絕。

杳無人煙：一片渺茫，沒有人家。

煙波釣徒：煙波：水波渺茫，看遠處有如煙霧籠罩；釣：釣魚。指隱逸於漁的人。

徒擁虛名：空有名望。指有名無實。同「徒有虛名」。

名存實亡：名義上還存在，實際上已消亡。

亡命之徒：指逃亡的人。也指冒險犯法，不顧性命的人。

徒託空言：把希望寄託於空話。指只講空話，而不實行。

言行相悖：說話和行動不一致，互相矛盾。

悖入悖出：悖：違背、胡亂。用不正當的手段得來的財物，也會被別人用不正當的手段拿去。胡亂弄來的錢又胡亂花掉。

出醜放乖：猶言出乖露醜。

乖僻邪謬：乖：乖張，不順；僻：孤僻。指性格古怪孤僻，不近人情。

謬采虛聲：指錯誤地相信虛假的名聲。

聲勢烜赫：聲威氣勢盛大顯赫。

赫赫巍巍：顯赫高大的樣子。

巍巍蕩蕩：形容道德崇高，恩澤博大。

蕩然無存：蕩然：完全空無。形容東西完全失去，一點沒有留下。

存亡絕續：絕：完結；續：延續。事物處在生存或滅亡、斷絕或延續的關鍵時刻。形容局勢萬分危急。

續鳧斷鶴：比喻違失事物本性，欲益反損。

鶴骨雞膚：伶仃瘦骨，多皺的皮膚。形容年老。

膚見謏識：淺陋的見識。

識微知著：謂看到事物的苗頭而能察知它的發展趨向或問題的實質。

著手成春：著手：動手。一著手就轉成春天。原指詩歌要自然清新。後比喻醫術高明，剛一動手病情就好轉了。

春蛙秋蟬：春天蛙叫，秋天蟬鳴。比喻喧鬧誇張、空洞無物的言談。

蟬緌蟹匡：比喻名實不符。

匡鼎解頤：指講詩清楚明白，非常動聽。

頤指風使：以下巴的動向和臉色來指揮人。常以形容指揮別人時的傲慢態度。

使料所及：料：料想，估計；及：到。當初已經料想到的。

◆亡命之徒◆

唐朝末年，樂彥楨的兒子樂從訓經常與狐朋狗友聚眾滋事，他買通都統王鐸的歌女，率領一幫亡命之徒殺了王鐸的全家，奪取他的金銀財寶。

樂彥楨任相州刺史時，他更加肆無忌憚地濫殺無辜。不久樂彥楨被兒子氣死。羅弘信率軍消滅了樂從訓這批亡命之徒。

◆續鳧斷鶴◆

傳說古代有個愚蠢而善良的人看到郊外一群群野鴨子和白鶴在水裡啄食嬉戲。

他發現鶴腿長，野鴨的腳杆很短。他想這樣一起走路不方便，就把牠們捉來，砍下鶴的一截腿杆接到野鴨的腳上，結果白鶴和野鴨都不能走路了。

 成語練習

◆ 請在下面的空白處填上合適的成語，使句子通順

1. 當初他_____決定實施這個項目，我們都不看好他，可現 在事實證明他是很有眼光的。

2. 你還敢_____地再來一次，你説有比你臉皮更厚的人嗎？

3. 小侄女稚嫩的聲音説：「祝爺爺福如東海，_____。」邊説還邊抱拳作揖，把我們都看笑了。

4. 這只是你的_____，沒有聽到他親口承認，我不相信他會 這麼做。

5. 她笑著説：「所謂的_____就是筆墨紙硯啊，這都不知道？」

◆ 請根據下面的要求將成語歸類

刻舟求劍　　勃然大怒　　掩耳盜鈴　　孫康映雪
不屈不撓　　羊續懸魚　　大義凜然　　張敞畫眉
光明磊落　　愁眉苦臉　　自相矛盾　　欣喜若狂

描寫人物情緒：_____

描寫人物品質：_____

來自歷史人物：_____

來自寓言故事：_____

答案在 190 頁

Part

2

學富五車

及笄年華→華而不實→實偪處此→此動彼應→
應弦而倒→倒執手版→版築飯牛→牛驥同皂→
皂白溝分→分宵達曙→曙後星孤→孤雌寡鶴→
鶴子梅妻→妻離子散→散馬休牛→牛衣病臥→
臥榻鼾睡→睡長夢多→多歧亡羊→羊續懸魚→
魚游沸釜→釜魚幕燕→燕巢飛幕→幕燕鼎魚→
魚沉雁杳→杳如黃鶴→鶴長鳧短→短刀直入→
入門問諱→諱樹數馬→馬塵不及→及時行樂→
樂不思蜀→蜀犬吠日→日中將昃

及笄年華：笄：古代盤頭髮用的簪子。古代女子已訂婚者
十五而笄；未訂婚者二十而笄。指少女到了可
以出嫁的年齡。

華而不實：華：開花。花開得好看，但不結果實。比喻外
表好看，內容空虛。

實偪處此：本意為迫於形勢而佔有此地。後用以表示為情
勢所迫，不得不如此。

此動彼應：這裡發動，那裡回應。

應弦而倒：隨著弓弦的聲音而倒下。形容射箭技藝高超。

倒執手版：古代官員持手版以朝。倒執手版，指驚惶失態。

版築飯牛：版築，造土牆；飯牛，餵牛。後以之為賢臣出身微賤之典。

牛驥同皂：皂：牲口槽。牛跟馬同槽。比喻不好的人與賢人同處。

皂白溝分：比喻界限分明。

分宵達曙：猶通宵達旦。

曙後星孤：曙：破曉時光。指僅遺孤女。

孤雌寡鶴：喪失配偶的禽鳥。後亦用以比喻失偶之人。

鶴子梅妻：指宋隱士林逋以鶴為子、以梅為妻事。亦喻指妻子兒女。

妻離子散：一家子被迫分離四散。

散馬休牛：指不興戰事。

牛衣病臥：形容貧病交迫。

臥榻鼾睡：別人在自己的床鋪旁邊呼呼大睡。比喻別人肆意侵佔自己的利益。

睡長夢多：猶夜長夢多。比喻時間長，事情易生變化。

多歧亡羊：因岔路太多無法追尋而丟失了羊。比喻事物複雜多變，沒有正確的方向就會誤入歧途。也比喻學習的方面多了就不容易精深。

羊續懸魚：羊續，漢時官吏。羊續把生魚懸於庭。形容為官清廉，拒受賄賂。

魚游沸釜：魚在鍋裡游。比喻處境十分危險，有行將滅亡之虞。

釜魚幕燕：生活在鍋裡的魚、築巢在帷幕上的燕。比喻處境極不安全。

燕巢飛幕：燕子把窩做在帳幕上。比喻處境非常危險。同「燕巢於幕」。

幕燕鼎魚：比喻處境極危，即將覆滅。

魚沉雁杳：比喻書信不通，音信斷絕。

杳如黃鶴：杳：無影無聲；黃鶴：傳說中仙人所乘的鶴。原指傳說中仙人騎著黃鶴飛去，從此不再回來。現比喻無影無蹤或下落不明。

鶴長鳧短：比喻事物各有特點。

短刀直入：比喻開門見山，直截爽快。

入門問諱：古代去拜訪人，先問清楚他父祖的名，以便談話時避諱。也泛指問清楚有什麼忌諱。

諱樹數馬：表示居官為人忠誠謹慎。

馬塵不及：比喻趕不上，跟不上。

及時行樂：不失時機，尋歡作樂。

樂不思蜀：比喻在新環境中得到樂趣，不再想回到原來環境中去。

蜀犬吠日：蜀：四川省的簡稱；吠：狗叫。原意是四川多雨，那裡的狗不常見太陽，出太陽就要叫。比喻少見多怪。

日中將昃：比喻事物盛極將衰。同「日中則昃」。

成語故事

◆倒執手版◆

東晉時期，大將軍桓溫把持朝政，想取代晉室自立為王，一天他派人去請謝安和王坦之赴約，準備在席間殺了他們。

王坦之十分害怕，但又不得不去見，嚇得汗流浹背，倒執手版，而謝安則從容就席。

◆牛衣病臥◆

漢朝書生王章到京城長安讀書，學習成績十分優秀，因為家裡很窮，只好與妻子躺在蓋牛用的蓑衣裡禦寒。

一天生病，他擔心自己會死，與妻子在蓑衣裡相對哭泣。

後來當了官，因看不慣漢成帝的舅舅王鳳專權，不聽妻子的勸告上書而被賜死。

◆羊續懸魚◆

羊續，後漢泰山平陽(今山東泰安)人，在南陽郡太守任上，廉潔自守，赴任後數年未回家鄉探親。

一次，他的夫人領著兒子從老家千里迢迢到南陽郡看望丈夫，不料被羊續拒之門外。原來，羊續身邊只有幾件布衾和短衣以及幾鬥麥子，根本無法招待妻兒，遂不得不勸說夫人和兒子返回故里，自食其力。

羊續雖然歷任廬江、南陽兩郡太守多年，但從不請托受

賄、以權謀私。他到南陽郡上任不久，他屬下的一位府丞給羊續送來一條當地有名的特產——白河鯉魚。羊續拒收，推讓再三，這位府丞執意要太守收下。當這位府丞走後，羊續將這條大鯉魚掛在屋外的柱子上，風吹日曬，成為魚乾。

後來，這位府丞又送來一條更大的白河鯉魚。羊續把他帶到屋外的柱子前，指著柱上懸掛的魚乾說：「你上次送的魚還掛著，已成了魚乾，請你一起都拿回去吧。」這位府丞甚感羞愧，悄悄地把魚取走了。

此事傳開後，南陽郡百姓無不稱讚，敬稱其為「懸魚太守」，也再無人敢給羊續送禮了。

◆ 請把下面帶「百」字的成語補充完整

百尺 □□	百步 □□	百川 □□
百感 □□	百口 □□	百端 □□
百廢 □□	百般 □□	百花 □□
百家 □□	百發 □□	百戰 □□
百思 □□	百鳥 □□	百年 □□

◆ 請在下面的括弧裡填上正確的植物名

□□帶雨	□□一現	人面□□
□□春雨	□□齊芳	望□止渴
春□秋□	絲□之音	□□開花
□□爭妍	驛寄□□	收之□□
雨後□□	青□竹馬	□□之見

答案在 191 頁

成語接龍 2

> 昃食宵衣→衣宵食旰→旰食之勞→勞思逸淫→
>
> 淫詞豔曲→曲意承迎→迎神賽會→會者不忙→
>
> 忙忙碌碌→碌碌無為→為淵驅魚→魚遊沸鼎→
>
> 鼎食鐘鳴→鳴鐘列鼎→鼎鐺有耳→耳聞目覽→
>
> 覽聞辯見→見羹見牆→牆上泥皮→皮膚之見→
>
> 見微知著→著書立說→說梅止渴→渴而穿井→
>
> 井臼親操→操觚染翰→翰林子墨→墨蹟未乾→
>
> 乾巴利脆→脆而不堅→堅忍不拔→拔茅連茹→
>
> 茹古涵今→今是昨非→非此即彼

昃食宵衣：入夜才吃晚飯，天不亮就穿衣起床。指勤於政務。

衣宵食旰：指天未明就穿衣起身，天黑了才進食。指勤於公事。

旰食之勞：天色已晚才吃飯。形容勤於政事。

勞思逸淫：逸：安逸。指參加實際勞動，才能想到愛惜物力，知道節儉；貪圖安逸就容易放蕩墮落。

淫詞豔曲：黃色的、不健康的詩歌、詞曲。

曲意承迎：設法奉承討好別人。同「曲意逢迎」。

迎神賽會：舊俗把神像抬出廟來遊行，並舉行祭會，以求消災賜福。

會者不忙：行家對自己熟悉的事，應付裕如，不會慌亂。

忙忙碌碌：形容事務繁雜、辛苦的樣子。

碌碌無為：平平庸庸，無所作為。

為淵驅魚：原比喻殘暴的統治迫使自己一方的百姓投向敵方。現多比喻不會團結人，把一些本來可以團結的人趕到敵方去。

魚遊沸鼎：魚在鍋裡遊。比喻處境十分危險，有行將滅亡之虞。

鼎食鐘鳴：鐘：古代樂器；鼎：古代炊器。擊鐘列鼎而食。形容貴族的豪華排場。

鳴鐘列鼎：鐘，打擊樂器，泛指一般樂器；鼎，盛物食器。謂用食時身邊響著樂器，眼前列著鼎器。後形容古代貴族高官生活的豪奢。

鼎鐺有耳：鼎、鐺：均為兩耳三足的金屬炊具。鼎和鐺都有耳朵。指某人或某事影響大，凡是長耳朵的都應該聽說、知道。

耳聞目覽：親自聽見和親眼看見的。

覽聞辯見：指見識多，能說會道。

見羹見牆：後用以指對聖賢的思慕。

牆上泥皮：謂微賤的附著物。比喻妾。

皮肉之見：膚淺的見解。

見微知著：謂看到事物的一些苗頭，就能知道它的發展趨向。

著書立說：著：寫作；立：成就；說：學說。寫書或文章，創立自己的學說。

說梅止渴：比喻願望無法實現，用空想安慰自己。同「望梅止渴」。

渴而穿井：比喻事先沒準備，臨時才想辦法。

井臼親操：井：汲水；臼：舂米。指親自操作家務。

操觚染翰：觚，木簡；翰，長而硬的鳥羽。指寫作。

翰林子墨：泛指辭人墨客。

墨蹟未乾：寫字的墨蹟還沒有乾。比喻協定或盟約剛剛簽訂不久(多用於指責對方違背諾言)。

乾巴利脆：乾脆；爽快。同「乾巴俐落」。

脆而不堅：脆弱而不堅實。形容虛有其表。

堅忍不拔：形容在艱苦困難的情況下意志堅定，毫不動搖。

拔茅連茹：茅：白茅，一種多年生的草；茹：植物根部互相牽連的樣子·比喻互相推薦，用一個人就連帶引進許多人。

茹古涵今：猶言博古通今。對古代的事知道得很多，並且通曉現代的事情。形容知識豐富。

今是昨非：現在是對的，過去是錯的。指認識過去的錯誤。

非此即彼：非：不是；此：這個；即：便是；彼：那個。不是這一個，就是那一個。

◆勞思逸淫◆

春秋時期，魯國貴族子弟公父文伯繼承祖上大夫的爵位，他退朝回家見母親敬姜正在漬麻，看到母親辛苦的樣子，讓她不要做這下人該做的粗活，母親告誡他要經常參加勞動，才會認真思考問題，善良待人，貪圖安逸的人只會荒淫奢侈。

◆見羹見牆◆

傳說古代部落首領堯去世後，禪位給舜，舜很仰慕堯的豐功偉績及德行操守，處處想以他為榜樣。

他非常思念堯，在三年內，一坐下就看見堯的影子出現在牆上，一吃飯就看見堯的影子出現在他的肉湯中。

 成語練習

◆ 請把下面的疊字成語補充完整

☐☐鑿鑿　　☐☐依依　　☐☐翼翼

☐☐匆匆　　☐☐累累　　☐☐晏晏

☐☐事事　　☐☐粥粥　　☐☐騰騰

☐☐濟濟　　☐☐洶洶　　☐☐重重

◆ 請將成語和與其對應的歇後語連線

閻王爺當木匠　　　·　　　·　自投羅網

小鬼拜見張天師　·　　　·　昂首闊步

土地爺喊財神　　　·　　　·　頭頭是道

駱駝走路　　　　　·　　　·　錦上添花

斑馬的腦袋　　　　·　　　·　鬼斧神工

被面上刺繡　　　　·　　　·　神乎其神

答案在 192 頁

成 接 語 龍 **3**

彼此彼此→此伏彼起→起鳳騰蛟→蛟龍擘水→

水流花謝→謝家活計→計不旋踵→踵武相接→

接踵比肩→肩摩轂接→接踵而來→來好息師→

師心自用→用舍行藏→藏怒宿怨→怨女曠夫→

夫負妻戴→戴玄履黃→黃鐘長棄→棄惡從善→

善騎者墮→墮甑不顧→顧而言他→他山攻錯→

錯落不齊→齊大非耦→耦俱無猜→猜枚行令→

令人噴飯→飯牛屠狗→狗續金貂→貂裘換酒→

酒囊飯包→包羅萬有→有恥且格

彼此彼此：常用做客套話，表示大家一樣。亦指兩者比較差不多。

此伏彼起：這裡起來，那裡下去。形容接連不斷。

起鳳騰蛟：宛如蛟龍騰躍、鳳凰起舞。形容人很有文采。

蛟龍擘水：蛟龍破浪前進。比喻船駛得快。

水流花謝：謝：脫落。指河水流逝，花兒也凋謝了。形容景色凋零殘敗，用來比喻局面殘破，好景已不存在，無法挽回。亦作「花謝水流」。

謝家活計：喻指賦詩。

計不旋踵：計：計議，打算；旋踵：旋轉腳跟。腳跟還未
轉過來，計議就定了下來。形容在極短的時間
內就拿定主意。也比喻行動迅速，毫不猶豫。

踵武相接：謂腳跡相連。形容人數眾多，接連不斷。同「踵
趾相接」。

接踵比肩：踵：腳後跟。腳跟相接，肩膀相碰。形容人很
多，相繼不斷。

肩摩轂接：肩相摩，轂相接。本形容行人車輛擁擠，後亦
借指人才輩出，絡繹不絕。

接踵而來：指人們前腳跟著後腳，接連不斷地來。形容來
者很多，絡繹不絕。

來好息師：招致和好，停止戰爭。

師心自用：師心：以心為師，這裡指只相信自己；自用：
按自己的主觀意圖行事。形容自以為是，不肯
接受別人的正確意見。

用舍行藏：任用就出來做事，不得任用就退隱。這是早時
世大夫的處世態度。

藏怒宿怨：藏、宿：存留。把憤怒和怨恨藏留在心裡。指
心懷怨恨，久久難消。

怨女曠夫：指沒有配偶的成年男女。

夫負妻戴：指夫妻遠徙避世，不慕榮利。

戴玄履黃：猶戴天履地。玄指天，黃指地。形容人活在天
地之間。

黃鐘長棄：比喻賢才不用。同「黃鍾毀棄」。

棄惡從善：丟棄邪惡行為去做好事。

善騎者墮：慣於騎馬的人常常會從馬上摔下來。比喻擅長某一技藝的人，往往因大意而招致失敗。

墮甑不顧：甑：古代一種瓦制炊器；顧：回頭看。甑落地已破，不再看它。比喻既成事實，不再追悔。

顧而言他：形容無話對答，有意避開本題，用別的話搪塞過去。同「顧左右而言他」。

他山攻錯：比喻拿別人的長處，補救自己的短處。

錯落不齊：形容極不整齊。

齊大非耦：舊時凡因不是門當戶對而辭婚的，常用此話表示不敢高攀的意思。

耦俱無猜：謂雙方都無猜疑。

猜枚行令：猜枚：一種酒令，原指手中握若干小物件供人猜測單雙、數目等。現亦指劃拳。行令：行酒令。喝酒時行酒令。

令人噴飯：形容事情或說話十分可笑。

飯牛屠狗：①喻指從事低賤之事。②指從事賤業者。

狗續金貂：比喻濫封的官吏。

貂裘換酒：貂裘：貂皮做的大衣。用貂皮大衣換酒喝。形容寶貴者放蕩不羈的生活。

酒囊飯包：譏諷無能的人，只會吃喝，不會做事。

包羅萬有：猶包羅萬象。

有恥且格：指人有知恥之心，則能自我檢點而歸於正道。

 成語故事

◆謝家活計◆

南屏僧淨慈在明中講經，聽眾如雲。他善於詩畫，畫筆雅近井西老人，他的五言詩做得很好，人們稱不愧為高人吐屬。

他在 58 歲圓寂前自做偈詩：「五十八年一報周，謝家活計霎時收。披蓑赤腳千峰去，不問蘆塘舊釣舟。」

◆夫負妻戴◆

春秋時期，楚狂接輿躬耕而食。楚王派人請他出任淮南長官，接輿笑而不應。他的妻子認為不遵從君命是不忠，遵從了又違義。於是楚狂接輿背負釜甑，他的妻子頭頂織布的器具，變名易姓遠走他鄉，不知所終。

◆墮甑不顧◆

東漢時期，孟敏曾經客居太原，一次他挑著甑，一不小心掉在地上，他頭也不回就走了。林宗看見後問他為什麼不去檢查甑的破損情況，他說甑都破了，再看他有什麼用呢？

◆貂裘換酒◆

晉朝時期，「竹林七賢」的阮咸的兒子阮孚特別好酒，在做安東參軍時，整天在軍中飲酒作樂，醉眼朦朧，絲毫不把軍務放在心上，皇帝派他去作車騎將軍的長史，勸他少喝酒，他

還是縱情狂飲，經常是爛醉如泥，有時甚至用他的金飾貂皮大衣去換酒喝。

◆ 猜一猜，下列謎語的謎底都是成語，請把它補充完整

木匠手中一把尺　　　　　□才□用
篩子接水　　　　　　　　□□百出
潛水艇　　　　　　　　　瞞□過□
珠寶箱　　　　　　　　　滿腹□□
瞎子下象棋　　　　　　　盲人□□
做夢看球賽　　　　　　　夢□以□
關雲長的臉　　　　　　　面□耳□

◆ 請用意思相近的詞補充下面的成語

見□識□　　　□言□色　　　□身□骨
左□右□　　　左□右□　　　高□遠□
□兵□將　　　□敲□擊　　　眼□手□
高□闊□　　　七□八□　　　七□八□
□天□地　　　□天□地　　　雞□狗□

答案在 193 頁

格格不納→納履決踵→踵趾相接→接三連四→
四海飄零→零打碎敲→敲髓灑膏→膏火之費→
費盡心機→機不旋踵→踵決肘見→見性成佛→
佛頭加穢→穢言汙語→語笑喧嘩→嘩世取寵→
寵辱皆忘→忘餐廢寢→寢不安席→席豐履厚→
厚生利用→用一當十→十夫橈椎→椎鋒陷陳→
陳師鞠旅→旅進旅退→退避三舍→舍己成人→
人一己百→百喙如一→一代文宗→宗師案臨→
臨風對月→月中折桂→桂子飄香

格格不納：指難以接受。

納履決踵：納：穿；履:鞋；決：破裂；踵：腳後跟。穿鞋
而後跟即破。比喻窮困、窘迫。

踵趾相接：謂腳跡相連。形容人數眾多，接連不斷。

接三連四：接連不斷。

四海飄零：四海：代指全國各地。飄零：比喻遭到不幸，
失去依靠，生活不安定。指到處漂泊，生活無
著。

零打碎敲：形容以零零碎碎、斷斷續續的辦法做事。

敲髓灑膏：比喻傾家蕩產。

膏火之費：膏：點燈的油；膏火：燈火。借指求學的費用。

費盡心機：心機：計謀。挖空心思，想盡辦法。

機不旋踵：形容時機短暫。旋踵，轉過腳後跟。

踵決肘見：踵：腳後跟，伢指鞋後跟；決：裂開。整一整衣襟，胳臂肘露了出來，拔一拔鞋，腳後跟露了出來。形容非常貧窮。

見性成佛：性：本性。佛教禪宗認為只要「識自本心，見自本性」，就可以成佛。

佛頭加穢：比喻不好的東西放在好東西上面，玷污的好的東西。

穢言汙語：指粗俗下流、不堪入耳的話。

語笑喧嘩：大聲說笑。

嘩世取寵：猶言嘩眾取寵。以浮誇的言論迎合群眾，騙取群眾的信賴支持。

寵辱皆忘：受寵或受辱都毫不計較。常指一種通達的超絕塵世的態度。

忘餐廢寢：忘記了睡覺，顧不得吃飯。形容對某事專心致志或忘我地工作、學習。

寢不安席：睡覺也不能安於枕席。形容心事重重，睡不著覺。

席豐履厚：席：席子；指坐具；豐：多；履：鞋子，指踩在腳下的東西；厚：豐厚。比喻祖上遺產豐富。也形容生活優裕。

厚生利用：指富裕民生物盡其用。

用一當十：比喻以寡敵眾。

十夫橈椎：比喻人多力大，足以改變原狀。同「十夫楺椎」。

椎鋒陷陳：猶衝鋒陷陣。形容作戰勇猛。

陳師鞠旅：陳：陳列；鞠：告；師旅：軍隊。出征之前，集合軍隊發佈動員令。

旅進旅退：旅：共，同。與眾人一起進退。形容跟著大家走，自己沒有什麼主張。

退避三舍：舍：古時行軍計程以三十里為一舍。主動退讓九十里。比喻退讓和迴避，避免衝突。

舍己從人：舍，通「捨」。犧牲自己利益，成全別人。

人一己百：別人一次就做好或學會的，自己做一百次，學一百次。比喻以百倍的努力趕上別人。

百喙如一：猶言眾口一詞。許多人都說同樣的話，看法或意見一致。

一代文宗：宗：宗師。一個時代為眾人所宗仰的文學家。亦作「當世辭宗」、「一代宗匠」、「一代辭宗」。

宗師案臨：宗師：學政。學政到達他主管的地區主持考試。

臨風對月：面對清風明月。形容所處的景色非常容易引發人的思緒。

月中折桂：在月亮中折桂樹枝。比喻科舉及第。

桂子飄香：指中秋前後桂花開放，散發馨香。

成語故事

◆退避三舍◆

晉文公即位以後，整頓內政，發展生產，把晉國治理得漸漸強盛起來。他也想像齊桓公那樣，做個中原的霸主。

過了兩年，又有宋襄公的兒子宋成公來討救兵，說楚國派大將成得臣率領楚、陳、蔡、鄭、許五國兵馬攻打宋國。大臣們都說：「楚國老是欺負中原諸侯，主公要扶助有困難的國家，建立霸業，這可是時候啦。」

晉文公早就看出，要當上中原霸主，就得打敗楚國。他就擴充隊伍，建立了三個軍，浩浩蕩蕩去救宋國。

西元前632年，晉軍打下了歸附楚國的兩個小國——曹國和衛國，把兩國國君都俘虜了。楚成王本來並不想同晉文公交戰，聽到晉國出兵，立刻派人下命令叫成得臣退兵。可是成得臣以為宋國遲早可以拿下來，不肯半途而廢。

他派部將去對楚成王說：「我雖然不敢說一定打勝仗，也要拼一個死活。」

楚成王很不痛快，只派了少量兵力給成得臣指揮。成得臣先派人通知晉軍，要他們釋放衛、曹兩國國君。晉文公卻暗地通知這兩國國君，答應恢復他們的君位，但是要他們先跟楚國斷交。曹、衛兩國真的按晉文公的意思辦了。

成得臣本想救這兩個國家，不料他們倒先來跟楚國絕交。這一來，真氣得他雙腳直跳。他嚷著說：「這分明是重耳這個

老賊逼他們做的。」他立即下令，催動全軍趕到晉軍駐紮的地方去。

楚軍一進軍，晉文公立刻命令往後撤。晉軍中有些將士就不滿地說：「我們的統帥是國君，對方帶兵的是臣子，哪有國君讓臣子的道理？」

狐偃解釋說：「打仗先要憑個理，理直氣就壯。當初楚王曾經幫助過主公，主公在楚王面前答應過：要是兩國交戰，晉國情願退避三舍。今天後撤，就是為了實現這個諾言啊。要是我們對楚國失了信，那麼我們就理虧了。我們退了兵，如果他們還不甘休，步步進逼，那就是他們輸了理，我們再跟他們交手也不遲。」

晉軍一口氣後撤了九十里，到了城濮，才停下來，佈置好了陣勢。楚國有些將軍見晉軍後撤，想停止進攻。可是成得臣卻不答應，一步盯一步地追到城濮，跟晉軍遙遙相對。

成得臣還派人向晉文公下戰書，措詞十分傲慢。晉文公也派人回答說：「貴國的恩惠，我們從來都不敢忘記，所以退讓到這兒。現在既然你們不肯諒解，那麼只好在戰場上比個高低。」

大戰展開了。才一交手，晉國的將軍用兩面大旗，指揮軍隊向後撤退。他們還在戰車後面拖著伐下的樹枝，戰車後退時，地下揚起一陣陣的塵土，顯出十分慌亂的模樣。

成得臣一向驕傲自大，不把晉人放在眼裡。他不顧前後地直追上去，正中了晉軍的埋伏。晉軍的中軍精銳，猛衝過來，把成得臣的軍隊攔腰切斷。原來假裝撤退的晉軍又回過頭來，

前後夾擊，把楚軍殺得七零八落。

　　晉文公連忙下令，吩咐將士們只要把楚軍趕跑就是了，不再追殺。成得臣帶了敗兵殘將回到半路上，自己覺得沒辦法向楚成王交代，就自殺了。

 成 語 練 習

◆ 成語連用，請根據已給出的成語填空，使意思連貫

心 驚 肉 跳 ，　□□悚 然
招 之 即 來 ，　□之 即□
人 棄 我 取 ，　人 取□□
戰 火 紛 飛 ，　□□彌 漫
只 此 一 回 ，　□不□□
分 久 必 合 ，　□□必□

◆ 請根據下面的提示寫出正確的成語

車 輛 ， 流 水 ， 兩 種 動 物　□□□□
絹 帛 ， 魚 肚 子 ， 書 信　□□□□
陶 淵 明 ， 桃 花 ， 與 世 隔 絕　□□□□
草 ， 樹 木 ， 士 兵　□□□□
東 西 南 北 ， 唱 歌 ， 項 羽　□□□□
瞎 子 ， 大 象 ， 觸 摸　□□□□

答 案 在 194 頁

香消玉減→減師半德→德輶如羽→羽翼既成→

成竹在胸→胸懷磊落→落落寡合→合情合理→

理直氣壯→壯氣吞牛→牛頭馬面→面紅耳熱→

熱血沸騰→騰空而起→起死回生→生不逢時→

時不我待→待人接物→物盡其用→用武之地→

地久天長→長命百歲→歲不我與→與虎謀皮→

皮裡春秋→秋毫無犯→犯上作亂→亂世英雄→

雄偉壯觀→觀形察色→色飛眉舞→舞弊營私→

私心妄念→念念不忘→忘乎所以

香消玉減：比喻美女日漸消瘦。

減師半德：謂只學到老師的一半。

德輶如羽：指施行仁德並不困難，而在於其志向有否。同「德輶如毛」。

羽翼已成：鳥的羽毛和翅膀已長全。比喻力量已經鞏固。

成竹在胸：成竹：現成完整的竹子。畫竹前竹的全貌已在胸中。比喻在做事之前已經拿定主意。

胸懷磊落：心地光明正大。

落落寡合：形容跟別人合不來。

合情合理：符合情理。

理直氣壯：理直：理由正確、充分；氣壯：氣勢旺盛。理由充分，說話氣勢就壯。

壯氣吞牛：形容氣勢雄壯遠大。

牛頭馬面：迷信傳說中的兩個鬼卒，一個頭像牛，一個頭像馬。比喻各種醜惡的人。

面紅耳熱：形容因緊張、急躁、害羞等而臉上發紅的樣子。

熱血沸騰：比喻激情高漲。

騰空而起：騰空：向天空飛升。向高空升起。

起死回生：把快要死的人救活。形容醫術高明。也比喻把已經沒有希望的事物挽救過來。

生不逢時：生下來沒有遇到好時候。指命運不好。

時不我待：我待：「待我」的倒裝，等待我。時間不會等待我們。指要抓緊時間。

待人接物：物：人物，人們。指跟別人往來接觸。

物盡其用：各種東西凡有可用之處，都要儘量利用。指充分利用資源，一點不浪費。

用武之地：形容地形險要，利於作戰的地方。比喻可以施展自己才能的地方或機會。

地久天長：天地永恆無窮的存在著。後用以形容時間悠遠長久。亦作「地久天長」、「天長地遠」。

長命百歲：壽命很長，能活到一百歲。常用作祝福長壽之詞。

歲不我與：年歲是不等人的。表示應該及時奮起，有所作為。

與虎謀皮：跟老虎商量要它的皮。比喻跟惡人商量要他放棄自己的利益，但絕對辦不到。

皮裡春秋：指藏在心裡不說出來的想法。

秋毫無犯：秋毫：鳥獸秋天新換的絨毛，比喻極細微的東西；犯：侵犯。指軍紀嚴明，絲毫不侵犯人民的利益。

犯上作亂：封建統治者指人民的反抗、起義。

亂世英雄：亂世：動亂的不安定的時代；英雄：才能勇武超過常人的人。混亂動盪時代中的傑出人物。

雄偉壯觀：氣勢偉大美麗。

觀形察色：觀察臉色以揣測對方的心意。同「觀貌察色」。

色飛眉舞：同「眉飛色舞」。形容喜悅和得意的神態。

舞弊營私：舞：玩弄；弊：指壞事；營：謀求。因圖謀私利而玩弄欺騙手段做犯法的事。

私心妄念：猶言私心雜念。

念念不忘：念念：時刻思念著。形容牢記於心，時刻不忘。

忘乎所以：指因過分興奮或得意而忘了應有的舉止。

傳說，牛頭馬面原在地府掌管實權，後來為什麼只當了閻王手下的捉人差役？說起來，還有一段有趣的故事。

在很久很久以前，豐都城有個姓馬的員外，在城內也算有財有勢。他年已六旬，先後娶了十一個「偏房」，才僅有一個獨丁。所以馬員外對他那個獨子馬一春就視如己命了。

一天，馬員外準備出門備辦酒菜，為兒子明日滿十八周歲辦個喜酒。正在這時，有個八字先生從門前經過，口中琅琅有詞：「算命啦算命！」

馬員外聽見喊聲，心中大喜，竟把出門之事忘記得一乾二淨。

於是手提長衫，疾步走下臺階，把算命先生請進屋誠懇地說：「先生，請給我家小兒算個命好嗎？」

先生點頭說道：「可以，可以。」

馬員外立即給兒子報了生庚時辰。先生屈指一算，脫口而出道：「哎呀，不好！」

馬員外大吃一驚，忙問：「怎麼？」

「小人不便啟齒。」八字先生搖了搖頭，長歎一聲。

馬員外心裡越發慌張，央求道：「請先生免慮，直說不防。」

八字先生遲疑片刻，說道：「你家少爺衣祿不錯，可惜陽壽太短，太短啊！」

「多少？」

「十八歲。」

馬員外「媽呀」一聲，暈倒在地，半天才甦醒過來。

想不到明日小兒的十八歲生日，竟成了他壽終之期。想到此，便是一陣疼心泣血的痛哭。

又過了好一陣，才抽泣著問道：「先生，先生，求求你想個辦法，救救我那可憐的兒子吧！」

八字先生想了一會說：「凡人哪有辦法，只有一條，不知員外捨不捨得破費呢？」

馬員外聽說還有辦法可想，忙說：「只要能救兒子，哪怕傾家蕩產，也在所不惜！」

八字先生這才告訴他：在明晚半夜子時，你辦一桌最豐盛的酒菜，用食盒裝好，端到「鬼門關」前十二級臺階上，把酒菜送給那兩個下棋的人。不過，你要連請他們三次，耐心等待，切莫急躁。

馬員外一一記在心上。

第二天，當他來到指定地點，果見有兩個人正在那裡專心下棋。這兩位不是別人，正是牛頭和馬面。

馬員外不敢驚動他們，只好悄悄跪在一旁，把食盒頂在頭上默默地看著。當他倆下完了一盤棋後，他才小心翼翼地請道：「二位神爺，請吃了飯再下吧！」那二人似聽非聽，不語

不答，又下起第二盤棋來。

馬員外如此恭候到第二局完，還是不見動靜。他有些急了，但又不敢冒犯，只好虔誠地跪在那裡靜候。

又過了一會，牛頭突然把棋子一放：「馬老弟，我們走吧，時辰到了。」馬面也忙放下棋子，收好棋盤，準備下山。

這下，馬員外著慌了，忙提高嗓子喊道：「二位神爺，請吃過飯再走吧！」

牛頭馬面回頭看了一眼，問道：「你是誰？」

馬員外見時機已到，忙討好地說道：「二位神爺太辛苦了，小人略備素酒簡肴，請神爺們充饑解渴！」牛頭、馬面見此人這般誠心，又看盒中的美味佳餚那麼豐盛，不禁垂涎欲滴。

馬面悄悄地對牛頭說：「牛大哥，我們此番出差，尚未用飯，就此飽餐一頓吧。也難為這人一片心意，你看如何？」

牛頭也早有此意，當下點頭說道：「吃了下山也不為遲。」說罷，便猶如風捲殘雲般，一下便將飯菜吃個精光，正要揚長而去，見送飯人還跪在地上，於是問道：「你為我等破費，想必有事相求嗎？」

馬員外忙叩頭作揖道：「小人正有為難之事，求二位神爺幫助。」說著還燒了一串紙錢。

牛頭馬面過意不去，只好說：「你有何事，快快講吧！」

「二位神爺，我只有一個獨子，陽壽快終，求二位神爺高抬貴手吧。」

「叫啥名字呢？」

「馬一春。」

牛頭翻開崔判官給他的「勾魂令」一看，大驚道：「馬老弟，我倆要去捉拿的不是別人，正是他的兒子，只是時辰未到，沒想到……這……」

馬員外連連磕頭：「二位神爺若能延他的陽壽，小人感恩不盡，定當重謝！」

牛頭說：「陰曹律條嚴明，不好辦哪！」

馬員外暗暗著急，靈機一動，轉向馬面說：「我有個姓馬的兄長也在陰曹地府掌管大權，你們不辦，我只好去找他了。」

馬面聽了，心想，這陰曹地府姓馬的除了我就無他人了。如果這親戚是我，可我又沒有見到過他，於是便試探地問道：「我也姓馬，不知你那兄長是誰？」

馬員外驚喜地說：「小人有眼無珠，一筆難寫二個『馬』字，有勞兄長了。」

馬面說：「你說你是我兄弟，我怎麼不記得？」

「你到陰曹地府後就喝了迷魂茶，陽間的事情忘得一乾二淨，哪裡還記得？」

馬面一想，他說的著實不假，如今又吃了他的東西，這事不辦不好，便跟牛頭交換了一個眼色。牛頭會意，既然如此，乾脆就作個人情吧，於是，趁著醉酒，便回地府了。這事被閻羅天子知道了頓時火冒三丈，即令把牛頭、馬面押上殿來。因

此牛頭、馬面不僅挨了板子還被削官為役，留在地府當了捉人的小差。

 成 語 練 習

◆ 請根據下面的俗語補充成語

重 打 鑼 鼓 另 開 張　　　□ 起 □ 灶
魚 過 千 層 網 ， 網 網 還 有 魚　　漏 □ □ 魚
矮 子 裡 面 拔 將 軍　　　□ □ 一 籌
一 傳 十 ， 十 傳 百　　　滿 城 □ □
慢 工 出 細 活　　　□ 條 □ 理
面 和 心 不 和　　　貌 □ 神 □

◆ 請將下面的成語補充完整

克 □ 克 □　　　克 □ 克 □　　　克 □ 克 □
克 □ 克 □　　　賣 □ 賣 □　　　賣 □ 賣 □
滿 □ 滿 □　　　滿 □ 滿 □　　　屢 □ 屢 □
屢 □ 屢 □　　　輕 □ 輕 □　　　輕 □ 輕 □

答 案 在 195 頁

以小見大→大發慈悲→悲觀厭世→世俗之見→
見雀張羅→羅織罪名→名利雙收→收鑼罷鼓→
鼓舌搖唇→唇紅齒白→白雪陽春→春風雨露→
露宿風餐→餐風茹雪→雪上加霜→霜氣橫秋→
秋水盈盈→盈盈一水→水落石出→出其不意→
意得志滿→滿載而歸→歸根到底→底死謾生→
生動活潑→潑水難收→收成棄敗→敗柳殘花→
花花太歲→歲月如流→流言飛文→文武雙全→
全力以赴→赴湯蹈火→火急火燎

以小見大：從小的可以看出大的，指通過小事可以看出大
節，或通過一小部分看出整體。

大發慈悲：比喻起善心，做好事。

悲觀厭世：厭世：厭棄人世。對生活失去信心，精神頹喪，
厭棄人世。

世俗之見：世人的庸俗見解。

見雀張羅：比喻設圈套誘騙。

羅織罪名：指捏造罪名，陷害無辜的人。

名利雙收：既得名聲，又獲利益。

收鑼罷鼓：停止敲擊鑼鼓。比喻結束，結尾。

鼓舌搖唇：鼓動嘴唇，搖動舌頭。形容利用口才進行煽動或遊說。亦泛指大發議論(多含貶義)。

唇紅齒白：嘴唇紅，牙齒白。形容人容貌俊美。

白雪陽春：原指戰國時代楚國的一種較高級的歌曲。比喻高深的不通俗的文學藝術。

春風雨露：像春天的和風及雨滴露水那樣滋潤著萬物的生長。舊常用以比喻恩澤。

露宿風餐：在露天過夜，在風口吃飯。形容行旅生活的辛苦。

餐風茹雪：形容野外生活的艱苦。

雪上加霜：比喻接連遭受災難，損害愈加嚴重。

霜氣橫秋：霜：秋霜。氣：志氣。比喻志氣凜然，像秋霜一樣嚴峻。

秋波盈盈：形容眼神飽含感情。

盈盈一水：比喻相隔不遠。

水落石出：水面下降，水底的石頭就露出來。比喻事情的真相完全顯露出來。

出其不意：其：代詞，對方；不意：沒有料到。趁對方沒有意料到就採取行動。

意得志滿：因願望實現而心滿意足。亦作「志得意滿」。

滿載而歸：載：裝載；歸：回來。裝地滿滿的回來。形容收穫很大。

歸根到底：歸結到根本上。

底死謾生：底：通「抵」。竭盡全力，想盡辦法。

生動活潑：內容和形式的豐富、活躍。

潑水難收：相傳漢朱買臣因家貧，其妻離去，後買臣富貴，妻又求合。買臣取水潑灑於地，令妻收回，以示夫妻既已離異就不能再合。後用以比喻不可挽回的局面。

收成棄敗：趨附得勢的人，輕視遭貶黜的人。

敗柳殘花：敗：衰敗。殘：凋殘。凋殘的柳樹，殘敗了的花。舊時用以比喻生活放蕩或被蹂躪遺棄的女子。

花花太歲：太歲：原指傳說中的神名，借指作威作福的土豪和官宦。指穿著華麗，不務正業，只專心於吃喝玩樂的官宦和土豪。

歲月如流：形容時光消逝如流水之快。

流言飛文：猶言流言蜚語。毫無根據的話。指背後散佈的誹謗性的壞話。

文武雙全：文：文才；武：武藝。能文能武，文才和武藝都很出眾。

全力以赴：赴：前往。把全部力量都投入進去。

赴湯蹈火：赴：走往；湯：熱水；蹈：踩。沸水敢蹚，烈火敢踏。比喻不避艱險，奮勇向前。

火急火燎：猶火燒火燎。

成語故事

◆盈盈一水◆

出自《古詩十九首》之十：

迢迢牽牛星，皎皎河漢女。纖纖擢素手，劄劄弄機杼。

終日不成章，泣涕零如雨。河漢清且淺，相去復幾許？

盈盈一水間，脈脈不得語。

◆水落石出◆

蘇軾，字子瞻，號東坡居士，是著名文學家蘇洵的長子。神宗當皇帝的時候，採用王安石的變法政策，蘇軾因不贊成新法，和王安石辯論。

那時王安石很為神宗所器重，蘇軾敵不過他，被貶到湖北當團練副使，他在黃州的東坡地方，建築了一間居住，所以又稱蘇東坡。自號東坡居士。

蘇東坡喜歡山水，時時出去遊玩。赤壁是三國時東吳和蜀漢聯軍大破曹操的地方。

但赤壁在湖北有三處，一在漢水之側，竟陵之東，即複州；一在齊安之步下，即黃州；一在江夏之西南一百里，今屬漢陽縣。

江夏西南一百里之赤壁，正是曹公敗處，東坡所遊之赤壁在黃州漢川門外，不是曹公失敗的地方，東坡自己也知道，他先後做了兩篇赤壁賦，只是借題發揮而已，名同地異，因他的

才思橫溢，文筆流利，寫得惟妙惟肖，使後人對於赤壁這地方，都懷有嚮往的心情，在後赤壁賦中，他有這樣幾句「於是攜酒與魚，複游於赤壁之下，江流有聲，斷岸千尺，山高月小，水落石出，曾日月之幾何，而江山不可複識矣。」

「水落石出」蘇軾的賦中，本來是指冬季的一種風景，但後人把這水落石出四字，用做真相畢露被悉破的意思。也有人把一件事情的原委弄清楚以後，等到真相大白，也叫做水落石出。

◆潑水難收◆

漢朝書生朱買臣年輕時家裡十分貧窮，每天靠打柴賣維持生計，但他堅持好學，經常邊走邊背誦書本。他的妻子以此為恥辱就離他而去。

後來朱買臣考學當上太守，他的前妻要求重婚，他將水潑在地上，要她能把水收回來就重婚。

成 語 練 習

◆ 請將下面的成語和與之相關的歷史人物連線

車載斗量　·　　　　　·　劉備

巢傾卵覆　·　　　　　·　張釋之

投鼠忌器　·　　　　　·　老萊子

一抔黃土　·　　　　　·　黃帝

彩衣娛親　·　　　　　·　趙諮

害群之馬　·　　　　　·　孔融

◆ 請根據下面這首詩補充成語

《登鸛雀樓》　　唐·王之渙

白日依山盡，黃河入海流。

欲窮千里目，更上一層樓。

□出疊見	□□傍水	漏□□闌
絲絲□扣	□奢極□	□空□切
□船簫鼓	□□升天	攻心為□
跬步□□	後□先□	中□一壺
染蒼染□		

答案在 196 頁

燎原烈火→火耕水種→種玉藍田→田翁野老→

老成持重→重義輕財→財運亨通→通宵徹夜→

夜不閉戶→戶限為穿→穿雲裂石→石破天驚→

驚心動魄→魄蕩魂飛→飛黃騰達→達官貴人→

人山人海→海不揚波→波瀾壯闊→闊論高談→

談古論今→今生今世→世道人情→情有可原→

原來如此→此起彼伏→伏低做小→小國寡民→

民殷國富→富國強兵→兵慌馬亂→亂作一團→

團花簇錦→錦心繡口→口是心非

|燎原烈火|：彷彿大火在原野上燃燒，使人無法接近。比喻不斷壯大，不可抗拒的革命力量。

|火耕水種|：古代一種原始耕種方式。

|種玉藍田|：謂為締結良緣創造條件。藍田古以出產美玉出名。種玉於藍田，比喻長得其所。

|田翁野老|：鄉間農夫，山野父老。泛指民間百姓。同「田夫野老」。

老成持重：老成：閱歷多而練達世事；持重：做事謹慎。辦事老練穩重，不輕舉妄動。

重義輕財：指看重仁義而輕視錢財。

財運亨通：亨：通達，順利。發財的運道好，賺錢很順利。

通宵徹夜：指整夜。

夜不閉戶：戶：門。夜裡睡覺不用閂上門。形容社會治安情況良好。

戶限為穿：戶限：門檻；為：被。門檻都踩破了。形容進出的人很多。

穿雲裂石：穿破雲天，震裂石頭。形容聲音高亢嘹亮。

石破天驚：原形容箜篌的聲音，忽而高亢，忽而低沉，出人意料，有難以形容的奇境。後多比喻文章議論新奇驚人。

驚心動魄：使人神魂震驚。原指文辭優美，意境深遠，使人感受極深，震動極大。後常形容使人十分驚駭、緊張到極點。

魄蕩魂飛：形容驚恐萬狀。

飛黃騰達：飛黃：傳說中神馬名；騰達：上升，引申為發跡，宦途得意。形容駿馬奔騰飛馳。比喻驟然得志，官職升得很快。

達官貴人：達官：大官。指地位高的大官和出身侯門身價顯赫的人。

人山人海：人群如山似海。形容人聚集得非常多。

海不揚波：比喻太平無事。

波瀾壯闊：原形容水面遼闊。現比喻聲勢雄壯或規模巨大。

闊論高談：闊：廣闊；高：高深。多指不著邊際地大發議論。

談古論今：從古到今無所不談，無不評論。

今生今世：此生此世。指有生之年。

世道人情：泛指社會的道德風尚和人們的思想情感等。同「世道人心」。

情有可原：按情理，有可原諒的地方。

原來如此：原來：表示發現真實情況。原來是這樣。

此起彼伏：這裡起來，那裡下去。形容接連不斷。

伏低做小：形容低聲下氣，巴結奉承。

小國寡民：國家小，人民少。

民殷國富：殷：殷實，富足；阜：豐富。國家人民殷實富裕。

富國強兵：使國家富裕，軍力強盛。

兵慌馬亂：形容戰爭期間社會混亂不安的景象。

亂作一團：混雜在一起，形容極為混亂。

團花簇錦：形容五彩繽紛，十分華麗。同「花團錦簇」。

錦心繡口：錦、繡：精美鮮豔的絲織品。形容文思優美，辭藻華麗。

口是心非：嘴裡說得很好，心裡想的卻是另一套。指心口不一致。

成語故事

◆種玉藍田◆

晉代的楊伯雍為雒陽縣人，原以買賣為生，篤行孝道，父母死後，葬於無終山，於是楊伯雍就定居到那裡。山高無水，伯雍自行取水，置於坡上供行人解渴。

三年後，有一路人喝了他的水並給了他一斗石子，囑咐他把石子種在乾燥平坦有石頭的地方，說：「玉將生於其中。」

伯雍未婚，又曰：「你將得納賢妻。」說完就不見了。於是伯雍種其石，年年常來視察，果然看到玉生於石上，人們都不知道。

有一右北平大族徐氏，其女德行賢淑，很多人求婚遭拒。伯雍前去求婚，徐氏笑其癡，戲弄他說：「若得白璧一雙，將聽憑婚配。」

伯雍便往其玉田，取白璧五雙為聘。徐氏大驚，只好把女兒嫁給他。皇帝聽說了很好奇，拜伯雍為大夫。

在種玉之處，四角各立高一丈的石柱，其中一頃之地，稱之為「玉田」。亦作「藍田種玉」或「伯雍種玉」。

◆老成持重◆

宋朝時期，金兵入侵中原，種師中奉詔迎敵，乘勝收復壽陽、榆次等地。金兵故意分散兵力，前方偵探上報朝廷認為是上好的出兵機會，老成持重的種師中認為這是敵人的陰謀，可君命難違，只好出兵，結果中了敵人的埋伏，全軍覆沒。

◆戶限爲穿◆ ▶

智永是陳朝人。為了練字,他在永欣寺的三十年裡,每天黎明即起,磨上一大盤墨,然後臨摹王羲之的字帖,從未間斷。

日子久了,被他寫壞的筆頭竟積了十大甕。後來求他寫字和題匾的人門庭若市,以致寺內的門檻也被踏穿,不得不用鐵皮把它裹起來。

◆兵荒馬亂◆ ▶

春秋時期,孔子帶領弟子們周遊列國,在陳國閒居等待封官。吳王夫差滅了越國後,勢力強大,帶領披髮左衽的吳兵乘機攻打陳國,陳君連夜潛逃,孔子還是按計劃去主持祭祀儀式,外面兵荒馬亂,樂工繼續奏樂,弟子們強拉他上車,逃出陳國前往蔡國。

 成 語 練 習

◆ 請用意思相反的詞補充下面的成語

□張□望	三□兩□
□深□熱	□出□歸
取□補□	九□一□
□口□聲	街□巷□
□□圓缺	眉□眼□

□肉□食
□驚□怪
□材□用
□離□別
柳□花□

◆ 趣味成語填空練習

最大的被子	□天□地
花期最短的花	□□一現
最不祥的嘴巴	□從□出
最遠大的志向	壯志□□
最繁華的街道	車□馬□
最絕望的前途	山□水□

答案在 197 頁

成接語龍 8

非親非故→故作高深→深知灼見→見景生情→
情深義重→重義輕生→生財有道→道骨仙風→
風雨同舟→舟車勞頓→頓開茅塞→塞翁失馬→
馬首是瞻→瞻前顧後→後起之秀→秀外慧中→
中流砥柱→柱小傾大→大功告成→成雙成對→
對簿公堂→堂堂正正→正本清源→源頭活水→
水木清華→華星秋月→月下花前→前思後想→
想方設法→法海無邊→邊塵不驚→驚肉生髀→
髀裡肉生→生拖死拽→拽耙扶犁

非親非故：故：老友。不是親屬，也不是熟人。表示彼此
　　　　　沒有什麼關係。

故作高深：本來並不高深，故意裝出高深的樣子。多指文
　　　　　章故意用些艱深詞語，掩飾內容的淺薄。

深知灼見：灼：明亮。深邃的知識，透徹的見解。

見景生情：看到眼前的景物，喚起某種感慨。亦指看到眼
　　　　　前的景物，想起應對的辦法，即隨機應變。

情深義重：指情感深遠、恩義厚重。

重義輕生：指看重義行而輕視生命。

生財有道：原指生財有個大原則，後指賺錢很有辦法。

道骨仙風：指有得道者及仙人的氣質神采。

風雨同舟：在狂風暴雨中同乘一條船，一起與風雨搏鬥。比喻共同經歷患難。

舟車勞頓：舟車：船與車，泛指一切水陸交通工具。勞頓：勞累疲倦。形容旅途疲勞困頓。

頓開茅塞：頓：立刻；茅塞：喻人思路閉塞或不懂事。比喻思想忽然開竅，立刻明白了某個道理。

塞翁失馬：塞：邊界險要之處；翁：老頭。比喻一時雖然受到損失，也許反而因此能得到好處。也指壞事在一定條件下可變為好事。

馬首是瞻：瞻：往前或向上看。看著我馬頭的方向，決定進退。比喻追隨某人行動。

瞻前顧後：瞻：向前看；顧：回頭看。看看前面，又看看後面。形容做事之前考慮周密慎重。也形容顧慮太多，猶豫不決。

後起之秀：後來出現的或新成長起來的優秀人物。

秀外慧中：秀：秀麗。外表秀麗，內心聰明。

中流砥柱：比喻堅強而能起支柱作用的人或團體。

柱小傾大：喻指能力小者承擔重任必出危險。

大功告成：功：事業；告：宣告。指巨大工程或重要任務宣告完成。

成雙成對：配成一對，多指夫妻或情侶。

對簿公堂：簿：文狀、起訴書之類；對簿：受審問；公堂：舊指官吏審理案件的地方。在法庭上受審問。

堂堂正正：堂堂：盛大的樣子；正正：整齊的樣子。原形容強大整齊的樣子，現也形容光明正大。也形容身材威武，儀表出眾。

正本清源：正本：從根本上整頓；清源：從源頭上清理。從根本上整頓，從源頭上清理。比喻從根本上加以整頓清理。

源頭活水：原比喻讀書越多，道理越明。現也指事物發展的動力和源泉。

水木清華：水：池水，溪水；木：花木；清：清幽；華：美麗有光彩。指園林景色清朗秀麗。

華星秋月：如秋月那樣清澈明朗，像星星那樣閃閃發光。形容文章寫得非常出色。

月下花前：本指遊樂休息的環境。後多指談情說愛的處所。

前思後想：往前想想，再退後想想。形容一再考慮。

想方設法：想各種辦法。

法海無邊：佛教中比喻佛法廣大如大海，無邊無際。

邊塵不驚：比喻邊境安定無戰事。

驚肉生髀：驚歎久處安逸，不能有所作為。

髀裡肉生：髀：大腿。因為長久不騎馬，大腿上的肉又長起來了。形容長久過著安逸舒適的生活，無所作為。

生拖死拽：形容強行拖扯。

拽耙扶犁：從事農業活動，以種田為業。

成語故事

◆瞻前顧後◆

戰國時期，楚國詩人屈原懷才不遇，在官場上屢遭排斥，楚懷王對他的提議置之不理，他內心十分痛苦，他只有通過詩歌來宣洩自己，在《離騷》中他寫道：「夫惟聖哲以茂行兮，苟得用此下士。瞻前而顧後兮，相觀民之計極。」意思是：只有古代聖王德行高尚，才能夠享有天下的土地。回顧過去啊把未來瞻望，仔細觀察百姓的生活情況。

◆源頭活水◆

源頭活水，是河南省嵩縣古八大景的傳說之一。在嵩縣大坪鄉有兩個村子：東源頭，西源頭。兩村交會處有一泉，其水在泉中旋轉，用碗盛起後水在碗中旋轉，就像流動的活水，所以稱為源頭活水。此泉水還有一絕，把硬幣平置水面而不沉。

相傳，有一年，天氣大旱，嵩縣的大坪嶺上滴水皆無，禾苗枯黃，人渴得直喘粗氣，再不弄點水來，人就要渴死了。

村裡有個小夥子，名叫水娃，長得十分粗壯，氣力過人。他想：我就不信咱這嶺上挖不出水來。夜裡他召集一群小夥子，在嶺上挖刨起來。但不管怎麼挖，地仍然是乾的，這可怎麼辦呢？水娃想了一個辦法，叫姑娘們拿著碗、瓢、勺、盆到伊河去舀水，把舀來的水倒在坑內，接著再往下挖，整整挖了七七四十九夜。小夥子們累得滿頭大汗，手上磨出血泡，姑娘

們跑得腿腫腳疼。這天夜裡他們實在挖不動了，就躺在坑內休息，不知不覺地睡著了。

夜裡水娃做了一個夢，他夢見東海龍王來向他求情：「不是我不給你們下雨，是玉皇大帝不讓我給你們下雨。這坑下邊是龍宮水庫，龍宮水庫是彙集各方之水的藏水寶地。你們若是挖透水庫，各方之水從這裡溢出，玉帝是會怪罪的。」

水娃說：「你身為龍王管著那麼多水，卻叫俺這嶺上旱得一滴水也沒有，莊稼旱乾了，人也渴死了，你也不管，卻怕玉帝怪罪，我們這些小百姓什麼也不怕，我們只管往下挖，啥時挖透龍宮水庫，我們就不缺水了。」

他大呼一聲：「兄弟姐妹們，起來挖，挖不到龍宮水庫誓不甘休！」睡在坑內的小夥、姑娘都起來了，揮撅的揮撅，拿鏟的拿鏟，姑娘們端起盆盆罐罐，動了起來。龍王一見勢頭不好，急忙逃回東海去了。

龍王逃回東海，連忙召集四海龍王及各河流的小龍王開會，把大坪人挖水的情況講了一遍，最後說：「乾脆，我們也來個瞞上不瞞下。玉帝不叫降雨，我們各海各河都擠出點水從地下送到大坪嶺上。這樣他們有了水可用，玉帝又不能降罪，你們說好不好？」四海龍王都說好。於是決定今夜五更一齊送水。

水娃領著眾人，挑燈夜戰，一直忙到五更。忽聽得嘩啦啦一片水聲。大家急忙跳出坑來看時，只見坑內四面八方一齊冒出水來，不一會兒水坑滿了，水直往外流。水娃急忙回村敲起

銅鑼，叫各家各戶都出來開渠澆地。眾人聽說有了水，一齊跑出來，端水的端水，開渠的開渠。這一年，大坪一帶水源充足，莊稼獲得了好收成。

南宋年間，大哲學家、教育家朱熹在嵩縣看了源頭活水，深有所悟，並一氣呵成，還寫下了一首詩：

半畝方塘一鑒開，天光雲影共徘徊。

問渠哪得清如許？為有源頭活水來。

 成 語 練 習

◆ 成語選擇題

1. (　　) 成語「地醜德齊」中的「醜」意思是？
A 難看　B 不友好　C 同類

2. (　　) 成語「折戟沉沙」的「戟」指的是？
A 一種兵器　B 一種容器　C 一種佩飾

3. (　　) 成語「弄玉吹簫」中的「弄玉」指的是？
A 把玩玉器　B 一個人名　C 一種樂器

4. (　　) 成語「司空見慣」中的「司空」指的是？
A 一種官職名　B 一個人名　C 一個地方名

◆ 請圈出下面成語中的錯別字並寫出正確的

下 車 尹 始 —— ☐　　杖 馬 寒 蟬 —— ☐

風 流 運 事 —— ☐　　大 志 若 愚 —— ☐

惡 慣 滿 盈 —— ☐　　對 正 下 藥 —— ☐

含 糊 其 辭 —— ☐　　逢 凶 化 及 —— ☐

懷 壁 其 罪 —— ☐　　換 然 一 新 —— ☐

群 策 群 曆 —— ☐　　巧 取 壕 奪 —— ☐

答案在198頁

犁庭掃穴→穴居野處→處堂燕鵲→鵲壘巢鳩→
鳩奪鵲巢→巢居穴處→處堂燕雀→雀屏中選→
選色征歌→歌功頌德→德重恩弘→弘獎風流→
流離播遷→遷善塞違→違條舞法→法輪常轉→
轉輾反側→側目而視→視如敝屣→屣齒之折→
折戟沉沙→沙鷗翔集→集腋成裘→裘馬輕狂→
狂濤駭浪→浪子宰相→相得益彰→彰善癉惡→
惡貫滿盈→盈科後進→進退履繩→繩愆糾繆→
繆力同心→心勞意攘→攘攘熙熙

犁庭掃穴：庭：龍庭，古代匈奴祭祀天神的處所，也是匈
奴統治者的軍政中心。犁平敵人的大本營，掃
蕩他的巢穴。比喻徹底摧毀敵方。

穴居野處：穴：洞；處：居住。居住在洞裡生活在荒野。
形容原始人的生活狀況。

處堂燕鵲：比喻居安忘危的人。

鵲壘巢鳩：本喻女子出嫁，住在夫家。後比喻強佔別人的
房屋、土地、妻室等。同「鵲巢鳩居」。

鳩奪鵲巢：斑鳩搶佔喜鵲窩。比喻強佔他人的居處或措置不當等。

巢居穴處：棲身於樹上或岩洞裡。指人類未有房屋前的生活狀況。

處堂燕雀：比喻生活安定而失去警惕性。也比喻大禍臨頭而自己不知道。

雀屏中選：雀屏：畫有孔雀的門屏。指選為女婿。

選色徵歌：挑選美女，徵召歌伎。指放蕩的生活方式。亦作「選歌試舞」、「選舞徵歌」。

歌功頌德：歌、頌：頌揚。頌揚功績和德行。

德重恩弘：重：崇高、深厚；弘：通「宏」，大。道德高尚，恩惠廣大。形容普施恩德。

弘獎風流：弘：大。風流：指才華出眾之人。對才華出眾之人大加獎賞；或大量任用人才，以鼓勵其他人奮發上進。亦作「宏獎風流」。

流離播遷：指流轉遷徙。同「流離播越」。

遷善塞違：猶言向善而防堵邪惡。

違條舞法：違犯法律條文。同「違條犯法」。

法輪常轉：法輪：佛家語，輪有二義，一為運轉，一為摧碾，佛運轉心中清淨妙法以度人，且摧毀世俗一切邪惑之見。指佛法無邊，普濟眾生。

轉輾反側：形容心中有事，翻來覆去不能入睡。

側目而視：側：斜著。斜著眼睛看人。形容憎恨或又怕又憤恨。

視如敝屣：像破爛鞋子一樣看待。比喻非常輕視。

屣齒之折：形容內心喜悅之甚。

折戟沉沙：戟：古代的一種兵器。折斷了的戟沉沒在泥沙裡。形容慘敗。

沙鷗翔集：水鳥時而飛翔，時而聚集。

集腋成裘：腋：腋下，指狐狸腋下的皮毛；裘：皮衣。狐狸腋下的皮雖很小，但聚集起來就能制一件皮袍。比喻積少成多。

裘馬輕狂：指生活富裕，放蕩不羈。

狂濤駭浪：洶湧猛烈的波濤，比喻猛烈的衝擊。同「狂濤巨浪」。

浪子宰相：浪子：不務正業、專事遊蕩的人。指北宋徽宗時宰相李邦彥。

相得益彰：相行：互相配合、映襯；益：更加；彰：顯著。指兩個人或兩件事物互相配合，雙方的能力和作用更加明顯。

彰善癉惡：彰：表明、顯揚；癉：憎恨。表揚好的，斥責惡的。

惡貫滿盈：貫：穿錢的繩子；盈：滿。罪惡之多，猶如穿線一般已穿滿一根繩子。形容罪大惡極，到受懲罰的時候了。

盈科後進：泉水遇到坑窪，要充滿之後才繼續向前流。比喻學習應步步落實，不能只圖虛名。

進退履繩：前進後退均合規矩。同「進退中繩」。

繩愆糾繆：改正過失，糾正錯誤。繩：糾正。愆：過失。
　　　　　謬：錯誤。

繆力同心：指齊心合力。

心勞意攘：猶心慌意亂。心裡著慌，亂了主意。

攘攘熙熙：喧嚷紛雜的樣子。

 成語故事

◆處堂燕雀◆ >>

　　戰國後期，秦國攻打趙國，趙國的近鄰魏國卻見死不救，認為這對魏國有利，魏國相國子順可不這樣認為。他認為秦國勢力強大，侵略成性，魏國不能像房梁下的燕雀那樣過著安逸的生活，因為房屋發生了火災，燕雀就沒有棲身之處了。

◆雀屏中選◆ >>

　　北周周武帝的姐姐長公主生下一個女孩(即竇皇后)，竇后的父親竇毅常說：「這個女兒相貌奇特，又學識不凡，怎可隨便嫁人呢！」於是畫了兩隻孔雀在屏風間，讓求婚的各射兩箭，他暗定誰能射中孔雀眼睛，就把女兒許配給誰。射的人超過幾十人，都不合要求，唐高祖李淵最後射了兩箭射中了孔雀的兩隻眼睛，於是竇毅常就把女兒嫁給了高祖。

◆屐齒之折◆

東晉時期，符堅率領百萬大軍向東晉王朝發起進攻。謝安奉命率8萬大軍迎戰，他指揮有方，經常大勝。一次他同客人下棋，謝玄拿著前方捷報給謝安。謝安看後默不作聲，下完棋後客人問謝玄得知大勝。謝安內心十分歡喜，過門檻時沒注意把屐齒都折斷了。

◆折戟沉沙◆

出自　唐·杜牧《赤壁》詩：

折戟沉沙鐵未銷，自將磨洗認前朝。

東風不與周郎便，銅雀春深鎖二喬。

成語練習

◆ 以「天」字開頭的成語

天 倫 ☐☐	天 保 ☐☐	天 崩 ☐☐
天 各 ☐☐	天 花 ☐☐	天 昏 ☐☐
天 誅 ☐☐	天 馬 ☐☐	天 南 ☐☐
天 怒 ☐☐	天 網 ☐☐	天 經 ☐☐
天 作 ☐☐	天 理 ☐☐	天 涯 ☐☐

◆ 以「天」字結尾的成語

☐☐ 觀 天	☐☐ 無 天	☐☐ 雲 天
☐☐ 青 天	☐☐ 滔 天	☐☐ 戴 天
☐☐ 中 天	☐☐ 擎 天	☐☐ 沖 天
☐☐ 驚 天	☐☐ 升 天	☐☐ 盈 天
☐☐ 連 天	☐☐ 洞 天	☐☐ 在 天

答案在 199頁

熙熙攘攘→攘人之美→美人遲暮→暮雲春樹→

樹倒根摧→摧枯振朽→朽木不雕→雕蟲刻篆→

篆刻蟲雕→雕欄玉砌→砌紅堆綠→綠鬢朱顏→

顏精柳骨→骨肉未寒→寒心酸鼻→鼻塌嘴歪→

歪不橫楞→楞眉橫眼→眼明手捷→捷足先得→

得不償喪→喪家之犬→犬吠之盜→盜食致飽→

飽以老拳→拳拳之枕→枕戈劃刀→刀樹劍山→

山復整妝→裝聾作啞→啞然失笑→笑青吟翠→

翠圍珠繞→繞梁之音→音容笑貌

熙熙攘攘：熙熙：和樂的樣子；攘攘：紛亂的樣子。形容人來人往，非常熱鬧擁擠。

攘人之美：攘：竊取、奪取。奪取別人的好處。形容竊取他人的利益和好處。

美人遲暮：原意是有作為的人也將逐漸衰老。比喻因日趨衰落而感到悲傷怨恨。

暮雲春樹：表示對遠方友人的思念。

樹倒根摧：樹幹傾倒，樹根毀壞。比喻人年邁體衰。

摧枯振朽：猶摧枯拉朽。形容輕而易舉。

朽木不雕：朽壞的木頭無法雕刻。比喻人不上進，無法成才。

雕蟲刻篆：比喻辭章小技。同「雕蟲篆刻」。

篆刻蟲雕：喻指小技。姚錫鈞《論詩絕句》之三：「篆刻蟲雕笑壯夫，鑿山鑄鐵歎陽湖。」

雕欄玉砌：雕：雕繪；欄：欄杆；砌：石階。形容富麗的建築物。

砌紅堆綠：形容春日花木繁榮的景象。

綠鬢朱顏：形容年輕美好的容顏，借指年輕女子。

顏精柳骨：指顏柳兩家書法挺勁有力，但風格有所不同。也泛稱書法極佳。同「顏筋柳骨」。

骨肉未寒：骨肉尚未冷透。指人剛死不久。

寒心酸鼻：寒心：心中戰慄；酸鼻：鼻子發酸。形容心裡害怕而又悲痛。

鼻塌嘴歪：形容臉部傷勢嚴重。

歪不橫楞：歪斜不正的樣子。

楞眉橫眼：形容蠻橫兇惡的樣子。

眼明手捷：看得準，動作敏捷。同「眼明手快」。

捷足先得：捷：快；足：腳步。比喻行動快的人先達到目的或先得到所求的東西。

得不償喪：所得的利益抵償不了所受的損失。同「得不償失」。

喪家之犬：比喻不得志、無所歸宿或驚慌失措的人。

犬吠之盜：指小偷。

盜食致飽：比喻以不正當手段獲益。

飽以老拳：指挨一頓痛打。

拳拳之枕：懇切的情意。

枕戈剚刃：指準備殺敵復仇。剚刃，用刀劍插入物體。

刃樹劍山：刃：利刃，刀。原是指佛教中的地獄酷刑。後比喻極其艱難危險的地方。

山復整妝：明月高懸，青山輝映，更為秀麗，如同重整妝飾。

裝聾作啞：不聞不問，假裝糊塗。

啞然失笑：失笑：忍不住地笑起來。禁不住笑出聲來。

笑青吟翠：謂欣賞、吟詠山水。

翠圍珠繞：翠：翡翠；珠：珍珠。形容富家女子的華麗裝飾。亦比喻隨從侍女眾多。

繞梁之音：形容歌聲美妙動聽，長久留在人們耳中。參見「餘音繞梁」。

音容笑貌：談笑時的容貌和神態。用以懷念故人的聲音容貌和神情。

◆雕欄玉砌◆

西元 960 年，趙匡胤陳橋兵變建立宋朝，消滅了南平、後蜀、南漢等國。南唐後主李煜不問朝政，只會吟詩作詞，被宋朝打敗，投降後被封為違命侯。李煜作詞：「雕欄玉砌應猶在，只是朱顏改。」宋太宗借機殺了他。

《虞美人》

春花秋月何時了，往事知多少？

小樓昨夜又東風，故國不堪回首月明中。

雕欄玉砌應猶在，只是朱顏改。

問君能有幾多愁？恰似一江春水向東流。

 成 語 練 習

◆ 請在下面的空白處填上合適的成語，使句子通順

1. 他喝了一口酒說：「人活在世上就應該_____，
 今朝有酒今朝醉，想那麼多沒用。」

2. 媽媽在門口接過我的行李說：「看你那一臉_____
 的樣子，一定很累吧，趕緊去休息一下。」

3. 他誠懇地說：「我也想幫你啊，可事情都發生了，我也
 _____ 啊。」

4. 我邀請同學去我家玩，他們_____地說求之
 不得。

5. 昨天吹風感冒了，現在是_____，好難受啊。

◆ 請根據下面的要求將成語歸類

水天一色　　枝繁葉茂　　雲霧迷蒙　　綠草如茵
蒸蒸日上　　姹紫嫣紅　　月朗風清　　波光粼粼
萬里無雲　　百廢俱興　　山明水秀　　熱火朝天

描寫花草樹木：_____
描寫山水景色：_____
描寫繁榮景象：_____
描寫天氣情況：_____

答案在 200 頁

Part

3

學富五車

成語接龍 1

貌合神離→離鸞別鶴→鶴骨松筋→筋疲力敝→

敝帷不棄→棄其餘魚→魚爛瓦解→解黏去縛→

縛舌交唇→唇槍舌劍→劍膽琴心→心靈手巧→

巧取豪奪→奪眶而出→出其不備→備嘗辛苦→

苦思冥想→想入非非→非同尋常→常年累月→

月黑風高→高談闊論→論功受賞→賞心悅目→

目中無人→人多勢眾→眾流歸海→海闊天空→

空前絕後→後發制人→人才濟濟→濟世安民→

民生國計→計上心來→來去分明

貌合神離：貌：外表；神：內心。表面上關係很密切，實
　　　　　際上是兩條心。

離鸞別鶴：比喻夫妻離散。同「離鸞別鳳」。

鶴骨松筋：指修道者的形貌氣質。

筋疲力敝：筋：筋骨；敝：完。形容非常疲乏，一點力氣
　　　　　也沒有了。同「筋疲力盡」。

敝帷不棄：指破舊之物也自有用處。

棄其餘魚：比喻節欲知足。

魚爛瓦解：猶言魚爛土崩。比喻國家內部發生動亂。

解黏去縛：解除黏著和束縛。

縛舌交唇：閉著嘴，不敢說話。表示恭順。

唇槍舌劍：舌如劍，唇像槍。形容辯論激烈，言詞鋒利，像槍劍交鋒一樣。

劍膽琴心：比喻既有情致，又有膽識(舊小說多用來形容能文能武的才子)。

心靈手巧：心思靈敏，手藝巧妙(多用在女子)。

巧取豪奪：巧取：軟騙；豪奪：強搶。舊時形容達官富豪謀取他人財物的手段。現指用各種方法謀取財物。

奪眶而出：眶：眼眶。眼淚一下子從眼眶中湧出。形容人因極度悲傷或極度歡喜而落淚。

出其不備：指行動出乎人的意料。

備嘗辛苦：備：盡、全。嘗：經歷。受盡了艱難困苦。

苦思冥想：盡心地思索和想像。

想入非非：非非：原為佛家語，表示虛幻的境界。想到非常玄妙虛幻的地方去了。形容完全脫離現實地胡思亂想。

非同尋常：尋常：平常。形容人和事物很突出，不同於一般。

常年累月：長年累月。形容經過的時間很長。

月黑風高：比喻沒有月光、風也很大的夜晚。比喻險惡的環境。

高談闊論：高：高深；闊：廣闊。多指不著邊際地大發議論。

論功受賞：評定功勞，接受賞賜。

賞心悅目：悅目：看了舒服。指看到美好的景色而心情愉快。

目中無人：眼裡沒有別人。形容驕傲自大，看不起人。

人多勢眾：聲勢力量大。

眾流歸海：大小河流同歸於海。比喻眾多分散的事物匯集於一處。

海闊天空：像大海一樣遼闊，像天空一樣無邊無際。形容大自然的廣闊。比喻言談議論等漫無邊際，沒有中心。

空前絕後：從前沒有過，今後也不會再有。誇張性地形容獨一無二。

後發制人：發：發動；制：控制，制服。等對方先動手，再抓住有利時機反擊，制服對方。

人才濟濟：濟濟：眾多的樣子。形容有才能的人很多。

濟世安民：使國家得到治理，百姓安居樂業。

民生國計：國家經濟和人民生活。

計上心來：計：計策、計謀。心裡突然有了計策。

來去分明：形容手續清楚或為人在財物方面不含糊。

成語故事

◆空前絕後◆

這個成語來源於《宣和畫譜》，「顧冠於前，張絕於後，而道子乃兼有之。」這裡的顧是顧愷之，晉代畫家；張是張僧繇，南朝梁代畫家；道子就是吳道子，唐代畫家。

晉朝顧愷之，才華出眾，學識淵博，他的繪畫才能更是出色，聞名於世。顧愷之畫人物，神態逼真，形象生動。與眾不同的是，他畫人物，從來不先點眼珠。有人問其原因，他說：人物傳神之處，正在這個地方。一語道出了其中的訣竅，使人嘆服。當時被人稱為三絕：才絕、畫絕、癡絕。

南北朝時的梁朝，又出了一個叫張僧繇的大畫家。他善畫山水、人物、佛像，在當時名氣很響。梁武帝建了很多寺廟佛塔，都命他作畫。據說，有一次他在一個寺廟的牆上畫了四條龍，卻沒有給龍點眼珠。旁人問他為什麼不點上眼珠，他說：「恐怕點了眼珠，這些龍會破壁飛去。」眾人不信，堅持要他試一試，他便點了兩條，果然破壁飛去。這一傳說雖誇張得近於荒誕，但說明了他作畫技藝是很高超的。

到了唐朝，又出了個更有成就的畫家吳道子，集繪畫、書法大成於一身。他的山水、佛像畫聞名當時，且寫得一手好字，有書聖之稱。據傳，他曾為唐玄宗畫巨幅嘉陵江圖，幾百里山水竟在一天內畫好了。他在景玄寺中畫了地獄變相圖，

不畫鬼怪而陰森逼人，相傳看過這幅畫後改過自新、棄惡從善的大有人在。

所以，後來有人評價這三個畫家時，認為顧愷之的畫成就超越前人，張僧繇的畫成就後人莫及，而吳道子則兼兩人的長處。

 成 語 練 習

◆ 請把下面帶「千」字的成語補充完整

千 古 ☐☐　　千 載 ☐☐　　千 里 ☐☐
千 人 ☐☐　　千 篇 ☐☐　　千 金 ☐☐
千 回 ☐☐　　千 鈞 ☐☐　　千 歲 ☐☐
千 慮 ☐☐　　千 ☐ 萬 ☐　　千 ☐ 萬 ☐
千 ☐ 萬 ☐　　千 ☐ 萬 ☐　　千 ☐ 萬 ☐

◆ 請在下面的括弧裡填上描寫表情的詞語

精 神 ☐☐　　目 ☐ 口 ☐　　☐ 眉 ☐ 臉
勃 然 大 ☐　　☐☐ 萬 分　　☐☐ 忘 形
☐ 眉 ☐ 眼　　☐ 皮 ☐ 臉　　☐☐ 不 迫
☐☐ 不 安　　毛 骨 ☐☐　　☐☐ 若 失

答 案 在 201 頁

成接 語龍 2

> 明辨是非→非分之想→想望風采→采椽不斫→
> 斫輪老手→手到擒來→來之不易→易如反掌→
> 掌上明珠→珠聯璧合→合盤托出→出口成章→
> 章句之徒→徒有其名→名山大川→川流不息→
> 息交絕遊→遊山玩水→水火無情→情投意和→
> 和如琴瑟→瑟弄琴調→調良穩泛→泛萍浮梗→
> 梗泛萍飄→飄蓬斷梗→梗跡蓬飄→飄飄欲仙→
> 仙姿佚貌→貌離神合→合衷共濟→濟寒賑貧→
> 貧困潦倒→倒持泰阿→阿狗阿貓

明辨是非：分清楚是和非、正確和錯誤。

非分之想：非分：不屬自己分內的。妄想得到本分以外的好處。

想望風采：想望：仰慕。風采：風度神采。非常仰慕其人，渴望一見。

采椽不斫：采：柞木。比喻生活簡樸。

斫輪老手：斫輪：斫木製造車輪。指對某種事情經驗豐富的人。

手到擒來：擒：捉。原指作戰一下子就能把敵人捉拿過來，後比喻做事有把握，不費力就做好了。

來之不易：來之：使之來。得到它不容易。表示財物的取得或事物的成功是不容易的。

易如反掌：像翻一下手掌那樣容易。比喻事情非常容易做。

掌上明珠：比喻接受父母疼愛的兒女，特指女兒。

珠聯璧合：璧：平圓形中間有孔的玉。珍珠聯串在一起，美玉結合在一塊。比喻傑出的人才或美好的事物結合在一起。

合盤托出：指全部顯露或說出。

出口成章：說出話來就成文章。形容文思敏捷，口才好。

章句之徒：指不能通達大義而拘泥於辨析章句的儒生。

徒有其名：指有名無實。

名山大川：泛指有名的高山和源遠流長的大河。

川流不息：川：河流。形容行人、車馬等像水流一樣連續不斷。

息交絕遊：屏絕交遊活動。隱居。

遊山玩水：遊覽、玩賞山水景物。

水火無情：指水和火是不講情面的，如疏忽大意，容易造成災禍。

情投意和：投：相合。形容雙方思想感情融洽，合得來。

和如琴瑟：比喻夫妻相親相愛。

瑟弄琴調：比喻夫婦感情融洽。

調良穩泛：馬匹調良，行船穩泛。指路途平安。

泛萍浮梗：浮動在水面的萍草和樹根。比喻蹤跡漂泊不定。

梗泛萍飄：斷梗、浮萍在水中漂浮。比喻漂泊流離。

飄蓬斷梗：飄飛的蓬草和隨波逐流的斷樹枝。比喻到處漂泊，行蹤無定。

梗跡蓬飄：比喻漂泊流離。梗，斷梗；蓬，飛蓬。

飄飄欲仙：欲：將要。飄飛上升，像要超脫塵世而成仙。多指人的感受輕鬆爽快。亦形容詩文、書法等的情致輕快飄逸。

仙姿佚貌：仙子的資質，秀逸的容貌。形容女子出色的姿容。佚，通「逸」。

貌離神合：指表面上不同而實質上一致。

合衷共濟：猶言同心協力。

濟寒賑貧：濟：救濟；賑：賑濟。救助寒苦，賑濟貧窮。

貧困潦倒：生活貧困，精神失意頹喪。

倒持泰阿：泰阿：寶劍名。倒拿著劍，把劍柄給別人。比喻把大權交給別人，自己反受其害。

阿狗阿貓：舊時人們常用的小名。引申為任何輕賤的，不值得重視的人或著作。

📖 成語故事

◆出口成章◆ ➤

　　金農，字壽門。清朝著名的詩畫家，「揚州八怪」之一。揚州的鹽商們仰慕金農的名氣，競相宴請。

　　一天，某鹽商在平山堂設宴，金農首座。席間以古人「飛紅」為題，行令賦詩。輪到某鹽商了，因為才思枯竭所以他沒有對出來。眾客商議罰他。

　　鹽商說：「想到了！柳絮飛來片片紅。」賓客笑他這是在杜撰。

　　金農說：「這是元人詠平山堂的佳作，他引用的很恰當。」眾人請他補全。

　　金詠道：「廿四橋邊廿四風，憑欄猶記舊江東。夕陽返照桃花渡，柳絮飛來片片紅。」眾人都佩服他才思敏捷。

　　其實這是金農自己杜撰的，為鹽商解圍。鹽商很高興，第二天，饋贈他千金。

 成 語 練 習

◆ 請分別用相同的字補充下面的成語

火 茶	打 撞	心 德
齊 楚	張 志	屋 身
情 理	聽 信	文 武
泣 歌	就 位	門 事
山 水	溺 饑	勞 怨

◆ 請將成語和它所對應的歇後語連線

針尖的灰塵　　　　·　　　　　·　妙不可言

腦袋上推小車　　　·　　　　　·　無依無靠

啞巴觀燈　　　　　·　　　　　·　引人入勝

平地搭梯子　　　　·　　　　　·　原形畢露

導遊帶路　　　　　·　　　　　·　微乎其微

白骨精遇上孫悟空　·　　　　　·　走投無路

 答案在 202 頁

貓鼠同乳→乳間股腳→腳踏實地→地上天官→

官虎吏狼→狼狽不堪→堪以告慰→慰情勝無→

無地自厝→厝火燎原→原原委委→委肉虎蹊→

蹊田奪牛→牛衣對泣→泣下沾襟→襟懷磊落→

落落穆穆→穆如清風→風馳電掣→掣襟露肘→

肘脅之患→患難夫妻→妻兒老少→少年老誠→

誠惶誠恐→恐後無憑→憑幾據杖→杖履相從→

從風而靡→靡堅不摧→摧心剖肝→肝膽披瀝→

瀝膽隳肝→肝膽胡越→越人肥瘠

貓鼠同乳：比喻官吏失職，包庇下屬做壞事。也比喻上下
　　　　　狼狽為奸。同「貓鼠同眠」。

乳間股腳：比喻自以為安全的處所。

腳踏實地：腳踏在堅實的土地上。比喻做事踏實，認真。

地上天官：比喻社會生活繁華安樂。

官虎吏狼：官如虎，吏如狼。形容官吏貪暴。

狼狽不堪：狼狽：窘迫的樣子。困頓、窘迫得不能忍受。
　　　　　形容非常窘迫的樣子。

堪以告慰：堪：能，可以。可以感到或給予一些安慰。

慰情勝無：作為自我寬慰的話。

無地自厝：猶無地自容。形容非常羞愧。

厝火燎原：放火燎原，比喻小亂子釀成大禍患。

原原委委：原原本本。

委肉虎蹊：委：拋棄；蹊：小路。把肉丟在餓虎經過的路上。比喻處境危險，災禍即將到來。

蹊田奪牛：蹊：踐踏；奪：強取。因牛踐踏了田，搶走人家的牛。比喻罪輕罰重。

牛衣對泣：睡在牛衣裡，相對哭泣。形容夫妻共同過著窮困的生活。

泣下沾襟：襟：衣服胸前的部分。淚水滾滾流下，沾濕衣服前襟。哭得非常悲傷。

襟懷磊落：襟懷：胸懷；磊落：光明正大。心懷坦蕩，光明磊落。

落落穆穆：落落：冷落的樣子；穆穆：淡薄的樣子。形容待人冷淡。

穆如清風：指和美如清風化養萬物。

風馳電掣：馳：奔跑；掣：閃過。形容非常迅速，像風吹電閃一樣。

掣襟露肘：掣：牽接。接一下衣襟胳膊肘兒就露出來。形容衣服破爛，生活貧困。

肘脅之患：近在身邊的禍患。同「肘腋之患」。

患難夫妻：患難：憂慮和災難。指經受過困苦考驗，能夠同甘共苦的夫妻。

妻兒老少：指父、母、妻、子等全體家屬。同「妻兒老小」。

少年老誠：原指人年紀雖輕，卻很老練。現在也指年輕人缺乏朝氣。同「少年老成」。

誠惶誠恐：誠：實在，的確；惶：害怕；恐：畏懼。非常小心謹慎以至達到害怕不安的程度。

恐後無憑：怕以後沒有個憑證。舊時契約文書的套語，常與「立次存照」連用。

憑幾據杖：形容傲慢不以禮待客。

杖履相從：指追隨左右。

從風而靡：①指如風之吹草，草隨風傾倒。②比喻強弱懸殊，弱者不堪一擊，即告瓦解。③比喻仿效、風行之迅速。

靡堅不摧：指能摧毀任何堅固的東西。形容力量強大。

摧心剖肝：摧：折。剖：劃開。心肝斷裂剖開。比喻極度悲傷和痛苦。

肝膽披瀝：猶言披肝瀝膽。比喻極盡忠誠。

瀝膽隳肝：猶瀝膽披肝。比喻開誠相見。也形容非常忠誠。

肝膽胡越：猶言肝膽楚越。胡地在北，越地在南，比喻遠隔。肝膽，比喻近。比喻雖近猶遠。

越人肥瘠：比喻痛癢與己無關。同「越瘦秦肥」。

成語故事

◆狼狽不堪◆

李密《陳情表》：「臣進退之難，實為狼狽。」

晉朝時，武陵人李密品德、文才都很好，在當時頗享盛名。晉朝皇帝司馬炎看重他的品德和才能，便想召他做官，但幾次都被他拒絕了。

原來，李密很小就沒有了父親，4歲時母親被迫改嫁，他從小跟自己的祖母劉氏生活。李密在祖母的照料下長大，也是祖母供他讀書的。因此，李密與祖母感情非常深厚，他不忍心丟下年老的祖母而去做官。

最後，李密給司馬炎寫了一封信，表明自己的態度。信中說：「我出生6個月時便沒有父親，4歲時母親被舅舅逼著改嫁，祖母劉氏看我可憐，便撫養我長大。我家中沒有兄弟，祖母也沒有其他人可以照顧她。祖母一人歷盡艱辛把我養大，如今她年老了，只有我一人可以服侍她度過殘年。可是我不出去做官，又違背了您的旨意，我現在的處境真是進退兩難呀！」

◆蹊田奪牛◆

春秋時期，陳靈公荒淫無道，被大夫夏征舒殺了。楚莊王為伸張正義發兵攻打陳國，殺了夏征舒，準備把陳國吞併。大夫申叔認為楚莊王這樣做是過分的行為，就像有人牽牛踩了別人的田地，別人把他的牛給沒收一樣沒有道理。

◆牛衣對泣◆

典出《漢書・王章傳》，說的是西漢時的王章家裡非常貧窮，他年輕時在長安大學求學，與妻子住在一起，過著艱難困苦的生活。

有一次，他生病了，沒有被子，只好蓋用亂麻和草編織的像蓑衣一類的東西。這是當時給牛禦寒用的，人們稱它為「牛衣」。王章蜷縮在牛衣裡，冷得渾身發抖。王章以為自己快死了，哭泣著對妻子說：「我的病很重，連蓋的被子都沒有。看來我就要死了，我們就此訣別吧！」妻子聽了怒氣衝衝地斥責他說：「仲卿！你倒是說說，京師朝廷中的那班貴人，他們的學問誰及得上你？現在你貧病交迫，不自己發奮，振作精神，卻反而哭泣，多沒出息呀！」王章聽了這席話，不禁暗自慚愧。病癒後，他發奮讀書，終於成了有用之才。

 成語練習

◆ 猜一猜，下列謎語的謎底都是成語，請把它補充完整

禁止叫好	☐ 不 可 ☐
屋頂上著火	☐ ☐ 之 災
練武術	☐ 拳 ☐ 掌
見鬼	☐ 中 無 ☐
飯菜花樣多	耐 人 ☐ ☐
半身像	拋 ☐ 露 ☐
鞋帽鑒定會	☐ 頭 ☐ 足

◆ 請用意思相近的詞補充下面的成語

☐ 聽 ☐ 說	翻 ☐ 越 ☐	天 ☐ 地 ☐
胡 ☐ 亂 ☐	☐ 朝 ☐ 代	調 ☐ 遣 ☐
旁 ☐ 側 ☐	獐 ☐ 鼠 ☐	百 ☐ 百 ☐
和 ☐ 悅 ☐	興 ☐ 立 ☐	☐ 鄉 ☐ 井
豪 ☐ 壯 ☐	☐ 頭 ☐ 尾	東 ☐ 西 ☐

答案在 203 頁

瘠義肥辭→辭尊居卑→卑諂足恭→恭行天罰→
罰不當罪→罪不勝誅→誅求無度→度己以繩→
繩愆糾違→違心之論→論功封賞→賞同罰異→
異軍突起→起根發由→由博返約→約定俗成→
成群集黨→黨同妒異→異軍特起→起早摸黑→
黑風孽海→海盟山咒→咒天罵地→地主之儀→
儀靜體閒→閒鷗野鷺→鷺序鴛行→行不從徑→
徑行直遂→遂心快意→意氣高昂→昂首伸眉→
眉清目朗→朗目疏眉→眉下添眉

瘠義肥辭：內容貧乏而詞句堆砌冗長。

辭尊居卑：辭：推卻。不受尊位，甘居卑下。

卑諂足恭：卑：低下；諂：巴結奉承；足：音「巨」，過分；恭：恭順。低聲下氣，阿諛逢迎，過分恭順，取媚於人。

恭行天罰：奉天之命進行懲罰。古以稱天子用兵。

罰不當罪：當：相當，抵擋。處罰和罪行不相當。

罪不勝誅：指罪大惡極，處死猶不足抵償。

誅求無度：斂取、需索財賄沒有限度。

度己以繩：繩：糾正，約束。指一定的道德標準要求自己，使自己的行為合乎法度。

繩愆糾違：繩：糾正；愆：過失；指糾正過失。同「繩愆糾謬」。

違心之論：與內心相違背的話。

論功封賞：論：按照。按功勞的大小給予獎賞。

賞同罰異：指獎賞和自己的意見相同的，懲罰和自己的意見不同的。

異軍突起：異軍：另外一支軍隊。比喻一支新生力量突然出現。

起根發由：比喻指出事物的根源。

由博返約：指做學問從廣博出發，繼而務精深，最終達到簡約。

約定俗成：指事物的名稱或社會習慣往往是由人民群眾經過長期社會實踐而確定或形成的。

成群集黨：指一部分人結成小團體。

黨同妒異：猶言黨同伐異。指結幫分派，偏向同夥，打擊不同意見的人。

異軍特起：另組一支軍隊，自樹一幟。比喻突然興起的新生力量。亦作異軍突起。

起早摸黑：起得早，睡得晚。形容辛勤勞動。同「起早貪黑」。

黑風孽海：比喻環境、遭遇的險惡。

海盟山咒：猶言海誓山盟。

咒天罵地：形容信口亂罵。

地主之儀：住在本地的人對外地客人的招待義務。同「地主之誼」。

儀靜體閒：形容女子態度文靜，體貌素雅。

閒鷗野鷺：比喻退隱閒散之人。

鷺序鴛行：白鷺、鴛鴦群飛有序。比喻百官上朝時的行列。

行不從徑：走路不遵循正道。比喻做事為學走捷徑。

徑行直遂：隨心願行事而順利達到目的。

遂心快意：形容心滿意足，事情的發展完全符合心意。同「遂心如意」。

意氣高昂：意態和氣概雄健的樣子。

昂首伸眉：伸：揚。抬頭揚眉。形容意氣昂揚的樣子。

眉清目朗：眉、目：眉毛和眼睛，泛指容貌。形容人容貌清秀不俗氣。同「眉清目秀」。

朗目疏眉：朗：明亮；疏：疏朗。明亮的雙目和疏朗的眉毛。形容眉目清秀。

眉下添眉：比喻重複、多餘。

成語故事

◆異軍突起◆

秦朝的時候，施行暴政，百姓都怨聲載道。等到秦始皇死後，天下大亂，各地紛紛起兵，都想推翻秦朝。當時有個東陽縣，縣裡的年輕人聽到各地起兵反秦的消息，都說：「現在天下大亂了，乾脆咱們把縣令殺了，自己成立一支人馬，爭奪天下，說不定將來我們就能成帝王將相。」於是，這些年輕人就湧到縣衙門裡，把秦朝派來的縣令殺掉了。

縣令被殺後，也聚集了一些人，接下來怎麼辦呢？當時，縣衙內聚集了不少人。

大家都說：「咱們不能群龍無首啊，總得有個首領啊。」

「對啊，咱們選誰當這個首領啊？」眾人議論紛紛，一時間亂成一團。

大夥都認為：這個首領得穩重，而且人品要好。那該是誰呢？他們想起縣衙門裡原來有個小吏叫陳嬰。陳嬰掌管錢糧，負責調解百姓關係，為人清廉，品行很端正。於是，眾人就打算擁戴他當首領。

就這樣，陳嬰被推舉出來。可是他毫無心理準備，說：「我當首領怎麼行呢？我只是一個縣中小吏。」

「說你行你就行，大夥兒舉手表決。」一哄而起，這陳嬰就成了首領。這個時候縣裡已經聚集了兩萬多人，這兩萬多人

頭上都裹著青布，所以後來形容這次他們起兵的景象，就叫做「蒼頭異軍特起」。「蒼」就是青色的意思；「異軍特起」就是後來的「異軍突起」；這就是說一支頭裹青布的新生隊伍突然興起了。

陳嬰被擁為首領之後，對母親說：「他們讓我當首領，您說我能當嗎？」

「你呀，在縣裡當個官還可以，你要領著這些人去推翻秦朝恐怕不行。我從嫁到你們家那天起就知道，你們家祖上多少代從來就沒有當官的。到你這輩子當了小官，就已經算是祖上的陰功。咱家不是貴族世家，你沒有那種威信，還是找別人吧。聽說項梁也舉兵了，跟他的侄子項羽在另一個縣，打算來投奔你。他們家可是楚國世代的大將，根基深，名氣大，你不如帶著隊伍投奔他們去算了。這樣的話，要是能把秦朝推翻了，你能當上個侯；就算推翻不了，要殺頭也輪不到你啊。我勸你還是這樣為好。」

陳嬰覺得母親說得很有道理，於是，他和大家商量說：「咱們這支隊伍組建起來了，可是讓我為當頭領，恐怕還是不行。我覺得項梁不錯，我們應該去投奔他。」他跟大夥兒一講其中的道理，大家都同意了。於是，東陽縣的義軍，便和項梁、項羽的軍隊匯合，成為秦末大起義中的重要力量。

 成 語 練 習

◆ 成語連用，請根據已給出的成語填空，使意思連貫

胡作非為，無□無□　　畫地為牢，□以待□
勝友如雲，□□滿座　　曇花一現，稍□即□
進退維谷，□□為難　　嘩眾取寵，□名□譽

◆ 請根據下面的提示寫出正確的成語

空座，信陵君，等待　　□□□□
飛蛾，蠟燭，自尋死路　　□□□□
白雲，鶴，悠閒　　□□□□
借住，籬笆，依靠別人　　□□□□
月亮，老頭，紅線　　□□□□□□□
荀息，累雞蛋，危險　　□□□□

 答案在204頁

眉飛色悅→悅目賞心→心怡神曠→曠若發蒙→

蒙混過關→關門大吉→吉光片裘→裘敝金盡→

盡釋前嫌→嫌長道短→短垣自逾→逾繩越契→

契合金蘭→蘭艾同焚→焚舟破釜→釜底游魚→

魚釜塵甑→甑塵釜魚→魚爛河決→決一勝負→

負屈銜冤→冤家路狹→狹路相逢→逢人說項→

項莊舞劍→劍態簫心→心織筆耕→耕耘樹藝→

藝不壓身→身名兩泰→泰山壓卵→卵石不敵→

敵不可縱→縱橫捭闔→闔門百口

眉飛色悅	：色：臉色。形容人得意興奮的樣子。同「眉飛色舞」。
悅目賞心	：看了美好景物而心情舒暢。
心怡神曠	：心境開闊，精神愉快。同「心曠神怡」。
曠若發蒙	：曠：空曠；開闊。蒙：眼睛失明。眼前突然開闊明朗，好像雙目失明的人忽然看見了東西。亦比喻使人頭腦忽然開竅，明達起來。
蒙混過關	：用欺騙的手段逃避詢問或審查。

關門大吉：指商店倒閉或企業破產停業。

吉光片裘：比喻殘存的珍貴文物。同「吉光片羽」。

裘敝金盡：皮袍破了，錢用完了。比喻境況困難。同「裘弊金盡」。

盡釋前嫌：盡釋：完全放下。嫌：仇怨，怨恨。把以前的怨恨完全丟開。

嫌長道短：猶苛求責備。

短垣自逾：垣：短牆；逾：越過。自己越過短牆。比喻親身違背禮制法度。

逾繩越契：指在結繩、書契之前沒有文字。繩、契指結繩、書契。後引申指不通文字。

契合金蘭：契合：投合。金蘭：指朋友間相處信誠。形容朋友間意氣相投，感情深厚。亦作「契若金蘭」。

蘭艾同焚：蘭：香草名；艾：臭草；焚：燒。蘭花跟艾草一起燒掉。比喻不分好壞，一同消滅。

焚舟破釜：釜：古代用的鍋。燒掉船隻打破鍋。比喻堅決不能動搖的決心。

釜底游魚：在鍋裡游著的魚。比喻處在絕境的人。也比喻即將滅亡的事物。

魚釜塵甑：指貧窮到無糧可炊。

甑塵釜魚：甑裡積了灰塵，鍋裡生了蠹魚。形容窮困斷炊已久。也比喻官吏清廉自守。

魚爛河決：魚肉腐爛，黃河潰決。比喻因自身原因潰敗滅亡而不可挽救。

決一勝負：決：決定；勝負：勝敗。進行決戰，判定勝敗。

負屈銜冤：銜：用嘴含，這裡指心裡懷著。身上背著委屈，心裡懷著冤枉。指蒙受冤屈，得不到昭雪。

冤家路狹：指仇人或不願意相見的人，偏偏容易碰見，來不及迴避。

狹路相逢：在很窄的路上相遇，沒有地方可讓。後多用來指仇人相見，彼此都不肯輕易放過對方。

逢人說項：項：指唐朝詩人項斯。遇人便讚揚項斯。比喻到處為某人某事吹噓，說好話。

項莊舞劍：比喻說話和行動的真實意圖別有所指。同「項莊舞劍，意在沛公」

劍態簫心：比喻既有情致，又有膽識(舊小說多用來形容能文能武的才子)。同「劍氣簫心」。

心織筆耕：比喻靠賣文生活。

耕耘樹藝：耘：鋤草，樹：栽植；藝：播種。耕田、鋤草、植樹、播種。泛指各種農業生產勞動。

藝不壓身：藝：技藝。技藝不會壓垮身體。比喻人學會的技藝越多越好。

身名兩泰：名譽、地位都安穩。形容生活舒泰。同「身名俱泰」。

泰山壓卵：泰山壓在蛋上。比喻力量相差極大，強大的一方必然壓倒弱小的一方。

卵石不敵：比喻雙方力量相差極大。

敵不可縱：對敵人不能放縱。

縱橫捭闔：縱橫：合縱連橫；捭闔：開合，戰國時策士遊說的一種方法。指在政治或外交上運用手段進行分化或拉攏。

闔門百口：指全家所有人。

◆蒙混過關◆

春秋時期伍子胥在鄭國勸阻楚國的太子建不要做晉國的內應沒有成功，事發後他只好帶著太子建的兒子逃往吳國，在路上官兵搜捕他們，他遇到神醫扁鵲的弟子東皋公，一夜間鬢髮全白了。東皋公讓皇甫訥扮伍子胥，這樣才蒙混過關到吳國。

◆釜底游魚◆

東漢順帝時，有個叫張嬰的人聚眾殺了殘暴的廣陵(今江蘇中部)太守和刺史以後，仍轉戰於揚州、徐州一帶。一直過了十幾年，朝廷都沒有把他捉住。這時梁皇后的兄弟梁冀做了大將軍。梁冀認命張綱為廣陵太守。

張綱到職以後改變了過去派兵征討捉拿張嬰的辦法，而用誘降、撫慰等手段，張嬰深受感動，終於帶領起義隊伍投降了。

張嬰說：「由於我不能忍受刺史和太守的殘暴壓榨才聚眾起義的。我知道這樣做後好像魚在鍋裡遊不能久活啊(若魚游釜中，喘息須臾間耳)！」

◆狹路相逢◆

　　古時讀書人營丘喜歡無事生非，愛與人胡亂爭辯，把無理說成有理。他來到艾子家，問艾子為什麼大車與駱駝的脖子上都掛個鈴。艾子告訴他為了防止夜裡他們狹路相逢，無法避讓。營丘人又列舉很多古怪的例子，艾子則借機諷刺他。

 成 語 練 習

◆ 請根據下面的俗語補充成語

人 不 知 鬼 不 覺　　☐☐☐☐
掛 羊 頭 賣 狗 肉　　☐☐☐☐
丈 二 的 和 尚 摸 不 著 頭 腦　　☐☐☐☐
斗 大 的 字 認 不 了 一 升　　☐☐☐☐
送 君 千 里 ， 終 有 一 別　　☐☐☐☐
世 上 沒 有 早 知 道　　☐☐☐☐

◆ 請將下面的成語補充完整

善☐善☐　　善☐善☐　　善☐善☐
善☐善☐　　使☐使☐　　使☐使☐
使☐使☐　　使☐使☐　　說☐說☐
說☐說☐　　說☐說☐　　說☐說☐

 答案在205頁

成接 語龍 6

義憤填胸→胸無點墨→墨守成規→規圓矩方→

方斯蔑如→如花似錦→錦上添花→花香鳥語→

語重心長→長袖善舞→舞筆弄文→文炳雕龍→

龍入大海→海晏河清→清耳悅心→心旌搖曳→

曳尾泥塗→塗炭生靈→靈丹聖藥→藥到病除→

除奸革弊→弊車羸馬→馬翻人仰→仰觀俯察→

察察而明→明火執仗→仗馬寒蟬→蟬衫麟帶→

帶水拖泥→泥中隱刺→刺虎持鷸→鷸蚌相持→

持籌握算→算盡錙銖→銖積寸累

義憤填胸：指胸中充滿義憤。

胸無點墨：肚子裡沒有一點墨水。指人沒有文化。

墨守成規：形容思想保守，固守舊規矩不肯改變。亦作「墨守成法」。

規圓矩方：比喻合乎禮法、規則。

方斯蔑如：方，比。斯，此。蔑，沒有。方斯蔑如指與此相比，沒有比得上的。多指為人的情操。

如花似錦：好像花朵、錦緞那般耀眼華麗。比喻衣著華麗。

亦比喻風景或前程美好、光明。

錦上添花：錦，彩飾的絲織品。指在有彩色花紋的絲織品上再繡上花朵。比喻美上加美，喜上加喜。

花香鳥語：花兒飄香，鳥兒歌唱。形容春天景色美好。

語重心長：言辭真誠具影響力而情意深長。

長袖善舞：衣袖長，有助於跳舞時的搖曳生姿。比喻有所憑藉，則易於成功。後以喻人行事的手腕高明，善於經營人際關係。

舞筆弄文：賣弄文筆寫作文章。

文炳雕龍：文炳，指文采。雕龍，指精妙。形容文章極為出色。亦作「文擅彫龍」。

龍入大海：比喻英雄終得一展長才的機會。

海晏河清：海水平靜，黃河清澈。比喻天下太平。

清耳悅心：形容聲音美妙動聽，使人耳朵清寧，心情愉悅。

心旌搖曳：旌：旗子；搖曳：擺動。指心神不安，就像旌旗隨風飄蕩不定。形容情思起伏，不能自持。

曳尾泥塗：比喻在污濁的環境裡苟且偷生。同「曳尾塗中」。比喻卑鄙齷齪的行為。

塗炭生靈：塗：泥沼；炭：炭火；生靈：百姓。人民陷在泥塘和火坑裡。形容人民處於極端困苦的境地。

靈丹聖藥：靈：靈驗。非常靈驗、能起死回生的奇藥。比喻幻想中的某種能解決一切問題的有效方法。

藥到病除：藥一服下病就好了。形容藥效很好或醫術高明。

除奸革弊：除掉壞人，改革弊端。

弊車羸馬：弊：破；羸：瘦弱。破車瘦馬。比喻處境貧窮。

馬翻人仰：人馬被打得仰翻在地。形容被打得慘敗。也比喻亂得一塌糊塗，不可收拾。

仰觀俯察：仰：抬起頭；俯：低下頭，彎下腰。指多方或仔細觀察。

察察而明：謂在細枝末節上用心，而自以為明察。

明火執仗：明：點明；執：拿著；仗：兵器。點著火把，拿著武器。形容公開搶劫或肆無忌憚地做壞事。

仗馬寒蟬：仗馬：皇宮儀仗中的立馬。像皇宮門外的立仗馬和寒天的知了一樣。比喻一句話也不敢說。

蟬衫麟帶：薄絹製的衣衫，有文采的衣帶。指飄逸華美的服裝。

帶水拖泥：形容泥濘難行。亦比喻不順利或不乾脆。現多作「拖泥帶水」。

泥中隱刺：比喻說話中帶著譏諷。

刺虎持鷸：比喻待機行事，一舉兩得。

鷸蚌相持：比喻雙方爭執兩敗俱傷，便宜第三者。

持籌握算：原指籌畫，後稱管理財務。

算盡錙銖：極微小的數量也要算。謂苛斂錢財。

銖積寸累：銖：中國古代極小的重量單位，漢代以一百黍的重量為一銖。形容一點一滴地積累。也形容事物完成的不　容易。

◆察察而明◆

晉朝時期，「書淫」皇甫謐博學而清高，雖然家貧但不願做官，朝廷多次派人來請，他就是不去，鄉親們對此不理解。問他為什麼，他回答說人被權力牽制，就會拋棄禮義，喪失道義之本，聖人參悟伏羲神農的道德，「欲溫溫而和暢，不欲察察而明切也。」意思是應相互寬容，不要專在細枝末節上用心，又自以為明察。

◆鷸蚌相持◆

戰國時期趙國準備攻打燕國，燕王派蘇代去趙國勸阻趙王，給他講述一隻河蚌在岸上曬太陽，鷸去啄牠，蚌夾住鷸鳥的長嘴，雙方爭執不讓，最後被一個漁翁輕易擒住的故事。並告訴他如果燕趙發生戰爭，秦國就像漁翁那樣吞併燕趙。趙王聽了以後覺得有道理就放棄了戰爭。

成 語 練 習

◆ 請將下面的成語和與其相關的人物連線

洗耳恭聽　・　　　　　・　米友仁

下車泣罪　・　　　　　・　信陵君

巧取豪奪　・　　　　　・　趙廣漢

虛位以待　・　　　　　・　召公

遇事生風　・　　　　　・　許由

甘棠遺愛　・　　　　　・　大禹

◆ 請根據下面這首詩補充成語

《 聽 彈 琴 》　　唐 ‧ 劉 長 卿

泠泠七弦上，靜聽松風寒。

古調雖自愛，今人多不彈。

動□心□　　茹□涵□　　□□清清

天高□卑　　□死猶生　　債□□愁

玉潔□貞　　春□料峭　　□平浪□

潔身□□　　□□八下　　舊□重□

答案在 206 頁

成接 語龍 7

熟視無睹→睹始知終→終南捷徑→徑一週三→

三百甕虀→虀身粉骨→骨化形銷→銷魂蕩魄→

魄消魂散→散兵游勇→勇猛果敢→敢為敢做→

做小伏低→低三下四→四不拗六→六陽會首→

首如飛蓬→蓬門荊布→布衣卿相→相煎何急→

急不可待→待時守分→分過太平→平平泛泛→

泛駕之馬→馬耳東風→風雨如磐→磐石桑苞→

苞藏禍心→心焦火燎→燎如觀火→火耕流種→

種學織文→文經武緯→緯武經文

熟視無睹：經常看到卻像不曾看見一樣。形容對眼前的事物不關心或漫不經心。

睹始知終：謂看見事物的開始階段就預見到它的最終結果。

終南捷徑：指求名利的最近便是門路。也比喻達到目的的便捷途徑。

徑一週三：徑：圓的半徑；周：圓的周長。即圓的半徑與圓的周長比為1：3，比喻兩者相差很遠。

三百甕虀：指長期以鹹菜度日，生活清貧。虀，鹹菜。三百甕，極言其多，一時吃不完。

齏身粉骨：猶言粉身碎骨。

骨化形銷：指死亡。

銷魂蕩魄：形容因羨慕或愛好某種事物而著迷。同「銷魂奪魄」。

魄消魂散：形容驚恐萬分，極端害怕。同「魂飛魄散」。

散兵游勇：勇：清代指戰爭期間臨時招募的士兵。原指沒有統帥的逃散士兵。現有指沒有組織的集體隊伍裡獨自行動的人。

勇猛果敢：形容處事勇敢決斷。

敢為敢做：做事勇敢，無所畏懼。

做小伏低：形容低聲下氣，巴結奉承。

低三下四：形容態度卑賤低下也指工作性質卑賤低下。

四不拗六：少數人不能反對大眾的意見。

六陽會首：中醫診脈，有手三陽、足三陽六脈，六陽脈都集中於頭部，故以六陽會首代指人頭。亦作「六陽魁首」、「六陽首級」。

首如飛蓬：頭髮散亂像飛散的蓬草。比喻無心化妝打扮。

蓬門荊布：形容貧困人家。

布衣卿相：中國舊社會制度，讀書只是貴族的權益，一般百姓並沒有受教育的機會，直到春秋戰國，時代劇變，貴族沒落，平民崛起，一般百姓方有受教育的機會，而百姓亦可靠本身的才能來擔任卿相的職位。因此凡是由平民身分擔任卿相之類的官位稱為「布衣卿相」。

相煎何急：比喻彼此地位同等，關係密切，卻相逼過甚。

急不可待：急得不能再等，形容十分急切。亦作「急不可耐」。

待時守分：等待時機而暫時安守本分。

分過太平：決鬥、分出勝負。

平平泛泛：一般、平常。

泛駕之馬：不受駕馭的馬。比喻有才能而不受禮節法制約束的人物。

馬耳東風：比喻對事情漠不關心。

風雨如磐：磐，大石。風雨如磐形容風雨極大。後比喻黑暗勢力的沉重壓迫。

磐石桑苞：磐石：大石；桑苞：即苞桑，根深蒂固的桑樹。比喻安穩牢固。

苞藏禍心：同「包藏禍心」。心裡隱藏著壞主意。苞，通「包」。

心焦火燎：心裡急得像火燒著一樣。形容十分焦急。

燎如觀火：指事理清楚明白，如看火一樣。

火耕流種：古代一種原始的耕種方式。先用火燒去雜草，然後引水播種。猶言火耕水耨。

種學織文：培養學識，積累文才。

文經武緯：經、緯：編織物的縱線與橫線。指從文武兩方面治理國家。緯武經文：指有文有武，有治理國家的才能。

成語故事

◆終南捷徑◆

此成語來源於司馬承禎對盧藏用的譏諷，司馬承禎
(647-735)師事潘師正，隱於天臺山之玉霄峰，自號「白雲道
士」等，頗受武則天、唐睿宗、唐玄宗等唐朝皇帝器重，但他
無心於祿位，因此對力圖通過隱居而出仕的盧藏用譏以「終南
捷徑」，後來這句話成為借隱居而出仕的一個成語。

◆苞藏禍心◆

春秋時期，楚國北面的鄭國國君想把大臣公子段的女兒嫁
給楚國的將軍公子圍，用結親的方式和楚國建立友好關係，不
料，楚國卻想用公子圍到鄭國迎親的機會，帶兵前往一舉吞併
鄭國。

到了迎親那天，公子圍駕起戰車，率領軍隊，浩浩蕩蕩直
奔鄭國而來。

鄭國的子產識破了楚國這種迎親的險惡用心，便派子羽出
城婉言辭謝，說：「我們鄭國都城很小，你們來迎親的人太
多，實在盛不下，就在城外舉行婚禮吧！」

公子圍的代表卻說：「婚禮是件大事，怎能在野外舉行！
你們不讓我們進城，豈不是要叫天下人都笑話我們楚國的地位
低於你們鄭國嗎？不但如此，而且還會使我們的公子圍犯下欺
騙祖先之罪。公子圍在離開楚國時，還到祖廟恭敬地祭告祖先

呢！」

　　這時，子羽見已經把話說到這份上了，只好直言不諱地說：「我們的國家小，不算錯；但是，如果因為國家小，希望仰賴大國而自己不加防備，那才是大錯呢。鄭國同你們楚國聯姻，本想依靠你們大國來保護我們小國，可是你們心懷鬼胎暗取我國(包藏禍心以圖之)，這是我們絕對不能容忍的！」

　　公子圍見陰謀敗露，料想鄭國定有防備，只得放棄偷襲鄭國的打算，但又矢口否認自己有吞食鄭國的意圖，堅持要進城，但表示楚兵一律不帶武器，全部空手。

　　子產和子羽見公子圍已經承諾不帶武器，就同意了公子圍進城迎親的要求。公子圍在城中舉行婚禮後，不久便帶著新娘子回到了楚國。

 成 語 練 習

◆ 請用意思相反的詞補充下面的成語

☐應☐合	☐入☐出	☐憂☐患
☐逸☐勞	☐七☐八	噓☐問☐
轉☐為☐	弄☐成☐	惹☐生☐
顧☐失☐	☐鄰☐舍	歡☐喜☐
承☐啟☐	反☐為☐	化☐為☐

◆ 趣味成語填空練習

最高的和尚	☐☐和尚
最高的地方	☐高☐上
最無理的辯論	☐攪☐纏
最有神效的藥	靈☐☐藥
最幸運的魚兒	☐☐之魚
最快的速度	風☐電☐

答案在207頁

文覿武匿→匿跡潛形→形格勢禁→禁中頗牧→

牧豬奴戲→戲彩娛親→親痛仇快→快意當前→

前倨後卑→卑以自牧→牧豕聽經→經營澹淡→

淡妝輕抹→抹月秕風→風流倜儻→儻來之物→

物議沸騰→騰焰飛芒→芒然自失→失時落勢→

勢窮力蹙→蹙蹙靡騁→騁耆奔欲→欲蓋而彰→

彰明較著→著作等身→身做身當→當斷不斷→

斷垣殘壁→壁壘森嚴→嚴家餓隸→隸首之學→

學富五車→車殆馬煩→煩文縟禮

文覿武匿：藝文興而武道隱。指尚文之風大盛。

匿跡潛形：匿：隱藏起來，不讓人知道；潛：隱藏。躲藏起來，不露形跡。

形格勢禁：格：阻礙；禁：制止。指受形勢的阻礙或限制，事情難於進行。

禁中頗牧：比喻宮廷侍從官中文才武略兼備者。

牧豬奴戲：對賭博的鄙稱。

戲彩娛親：比喻孝養父母。

親痛仇快：做事不要使自己人痛心，使敵人高興。指某種舉坳只利於敵人，不利於自己。

快意當前：快意：爽快舒適。指痛快一時。

前倨後卑：倨：傲慢。卑：謙卑，恭順。先傲慢後恭順。亦作「前倨後恭」、「後恭前倨」。

卑以自牧：指以謙卑自守。

牧豕聽經：一面放豬，一面聽講。比喻求學努力。

經營澹淡：苦心從事。亦指對藝術創作的苦心構思。

淡妝輕抹：略加妝飾打扮。

抹月秕風：意思是用風月當菜肴。這是文人表示家貧沒有東西待客的風趣說法。

風流倜儻：風流：有才學而不拘禮法；倜儻：卓異，灑脫不拘。形容人有才華而言行不受世俗禮節的拘束。

儻來之物：儻來：偶然、意外得來的。無意中得到的或非本分應得的財物。

物議沸騰：議論紛紛，指輿論強烈。

騰焰飛芒：指光芒四射。

茫然自失：形容心中迷惘，自感若有所失。

失時落勢：指時運不濟。

勢窮力蹙：形勢窘迫，力量衰竭。同「勢窮力屈」。

蹙蹙靡騁：指局促，無法舒展。

騁耆奔欲：耆，同「嗜」。指隨自己的嗜欲而奔走求取。

欲蓋而彰：猶欲蓋彌彰。

彰明較著：彰、明、較、著：都是明顯的意思。指事情或
　　　　　道理極其明顯，很容易看清。

著作等身：形容著述極多，疊起來能跟作者的身高相等。

身做身當：指自己做事自己承當。

當斷不斷：指應該決斷的時候不能決斷。

斷垣殘壁：形容房屋倒塌殘破的景象。

壁壘森嚴：壁壘：古代軍營四周的圍牆；森嚴：整齊，嚴
　　　　　肅。原指軍事戒備嚴密。現也用來比喻彼此界
　　　　　限劃得很分明。

嚴家餓隸：形容拘謹的書法風格。

隸首之學：指算術，算學。

學富五車：五車：指五車書。形容讀書多，學識豐富。

車殆馬煩：殆：通「怠」，疲乏；煩：煩躁。形容旅途勞
　　　　　頓。

煩文縟禮：繁瑣而不必要的禮節。

◆前倨後卑◆

　　蘇秦是戰國時期一位著名的政治家。他曾遊說列國，聯合
起來共同抵抗秦國。因此，他在當時享有很高的聲望。但是，
在開初的時候，他也受過很多失敗和挫折。

　　比如，有一回他到一個國家去遊說，沒想到那個國家的國
王竟不接待他。直到他把錢花得精光，窮困不堪，無奈只好滿

面羞愧地回老家去。但回家後，沒想到家人也都看不起他。妻子不給他縫衣服。嫂子不給他做飯吃。連父母也不太願意與他說話。

而且，嫂子和妻子還在背地裡譏笑他說：「咱們這樣的人家，治家產，做買賣才是正業。而他卻不幹正業專門去遊說。他今天落到這步田地，真是活該啊！」聽到這些話，蘇秦自然十分傷心。但他卻沒有灰心。他仍他行他素，閉門不出，專心讀書，認真研究如何遊說的學問，發憤要做出一番事業。

後來，他到趙國去遊說。終於，趙王同意了蘇秦的意見，表示願意與別的國家聯合起來共同對秦。因覺得蘇秦的話有道理，趙王還送給了蘇秦許多黃金白銀並支持他到別的國家再去遊說。就這樣，在趙王的支持下，他遊說成功，列國聯合起來抗秦。他也成了人人皆知的顯赫人物。

功成名就以後，蘇秦又回老家去了。這一次，他父母聽說他要回來了，急忙打掃居室，陳設酒器，帶著家人到離城三十里以外的地方去迎接他。

他的妻子很羞愧，不敢正面看他，只是側著耳朵聽他講話。他的嫂子更是伏在地上，拜了又拜，向他賠罪。

看到這個場面，蘇秦笑著去問嫂子：「嫂子，你為何先前那麼傲慢，連飯都不做給我吃。而現在又如此卑謙呢？」

他嫂嫂低頭回答：「因為你的地位已變得非常尊貴，又有許多的金錢。」嫂子的話使得蘇秦感慨萬分。

他自言自語地說：「窮困的時候，父母都不把兒子當做兒

子，親人不把親人當做親人。如今，我有了地位、金錢，所以父母把兒子當成了兒子，親人也把親人當成了親人。人生在世，對權勢、名利和金錢，為什麼看得這麼重呢？」

◆牧豕聽經◆

後漢時琅琊有個叫承宮的孤兒，從 8 歲起就給人放牧豬羊。鄉里人徐子盛給幾百個學生講授《春秋經》。一次承宮放牧經過，在那兒休息時聽見《春秋經》，於是請求留下來，為學生們拾柴。雖然過了幾年艱苦的生活，承宮都勤學不倦，後來天下大亂，承宮和妻子到了蒙陰山，種地為生。莊稼快要成熟的時候，有人來說那地是他的，承宮也不和他計較，把地讓給他就離開了。永平年間，承宮被朝廷封作博士，最後還做到了侍中祭酒。

 成 語 練 習

◆ 成語選擇題

1.(　　) 成語「人才濟濟」中的「濟濟」意思是？
　　　A 擁擠的樣子　B 眾多的樣子　C 數量少

2.(　　) 成語「世外桃源」出自誰的文章裡？
　　　A 陶淵明　B 歐陽修　C 范仲淹

3.(　　) 成語「咄咄怪事」中的「咄咄」指的是？
　　　A 形容多　B 稀奇的　C 吃驚的聲音

4.(　　) 成語「麥丘之祝」中的「麥丘」指的是？
　　　A 一個人名　B 麥子和山丘　C 一個地方名

◆ 請圈出下面成語中的錯別字並寫出正確的

停鏑不前 　　　幕鼓晨鐘 　　　中鳴鼎食

宴安耽毒 　　　為富不任 　　　九五之遵

滅此潮食 　　　劫富擠貧 　　　肥馬輕球

拒諫是非 　　　錯手不及 　　　措置欲如

答案在 208 頁

成接語龍 9

禮崩樂壞→壞植散群→群起效尤→尤雲殢雪→

雪兆豐年→年復一年→年華垂暮→暮禮晨參→

參前倚衡→衡石程書→書空咄咄→咄咄怪事→

事緩則圓→圓頂方趾→趾高氣揚→揚清激濁→

濁涇清渭→渭濁涇清→清風兩袖→袖中揮拳→

拳拳在念→念茲在茲→茲事體大→大才槃槃→

槃根錯節→節中長節→節衣素食→食不暇飽→

飽經滄桑→桑弧蓬矢→矢志不搖→搖頭擺尾→

尾大難掉→掉舌鼓唇→唇焦舌敝

禮崩樂壞：指封建禮教的規章制度遭到極大的破壞。

壞植散群：解散朋黨。又指離心離德。

群起效尤：大家一起向壞的學習。

尤雲殢雪：比喻纏綿於男女歡愛。

雪兆豐年：指冬天大雪是來年豐收的預兆。

年復一年：一年又一年。比喻日子久，時間長。也形容光
　　　　　陰白白地過去。

年華垂暮：垂：將，快要；暮：晚，老年。快要到老年。

暮禮晨參：指早晚禮佛參禪。

參前倚衡：意指言行要講究忠信篤敬，站著就彷彿看見「忠信篤敬」四字展現於眼前，乘車就好像看見這幾個字在車轅的橫木上。也泛指一舉一動。

衡石程書：用以形容君主勤於國政。同「衡石量書」。

書空咄咄：喻失意、激憤的狀態。

咄咄怪事：表示吃驚的聲音。形容不合常理，難以理解的怪事。

事緩則圓：碰到事情不要操之過急，而要慢慢地設法應付，可以得到圓滿的解決。

圓頂方趾：指人類。同「圓首方足」。

趾高氣揚：趾高：走路時腳抬得很高；氣揚：意氣揚揚。走路時腳抬得很高，神氣十足。形容驕傲自滿，得意忘形的樣子。

揚清激濁：沖去污水，讓清水上來。比喻抨擊、清除壞人壞事，表彰、發揚好人好事。

濁涇清渭：渭水清，涇水濁。比喻界限分明。

涇濁渭清：涇水清，渭水濁。用以比喻事物和人品的差別。

清風兩袖：衣袖中除清風外，別無所有。比喻做官廉潔。也比喻窮得一無所有。

袖中揮拳：形容迫不及待與人爭鬥。

拳拳在念：拳拳：懇切。在念：在思念之中。形容老是牽掛著。

念茲在茲：念：思念；茲：此，這個。泛指念念不忘某一件事情。

茲事體大：這件事性質重要，關係重大。

大才槃槃：指有大才幹的人。同「大才盤盤」。

槃根錯節：樹根盤曲，枝節交錯。比喻繁維複雜不易解決的事情。

節中長節：猶節外生枝。

節衣素食：猶言節衣縮食。

食不暇飽：暇：空閒。形容整日忙碌，連吃飯也沒空。

飽經滄桑：飽：充分。滄桑：滄海變桑田的簡縮。泛指世事的變化。經歷過多次的世事變化，生活經歷極為豐富。

桑弧蓬矢：古代男子出生，射人用桑木做的弓，蓬草做的箭，射天地四方，表示有遠大志向的意思。

矢志不搖：表示永遠不變心。同「矢志不渝」。

搖頭擺尾：原形容魚悠然自在的樣子。現用來形容人搖頭晃腦、輕浮得意的樣子。

尾大難掉：猶言尾大不掉。舊時比喻部下的勢力很大，無法指揮調度。現比喻機構龐大，指揮不靈。

掉舌鼓唇：炫耀口才，誇誇其談。

唇焦舌敝：焦：幹；敝：破。嘴唇乾，舌頭破。形容說話太多，費盡唇舌。

成語故事

◆衡石程書◆

秦始皇天性剛愎自用，不相信別人。等他滅了諸侯，統一了六國，心願得到實現後，更認為自古以來沒有人能比得上自己。全國的事無論大小必須由秦始皇親自處理。

他每天要看一石(120斤)重的文書奏章(秦時無紙，書寫皆用竹木簡)，白天看不完，夜裡接著看，看不到額定的分量便不休息。後人遂用「衡石程書」、「簿書衡石」來表示抓緊時間讀書或規定讀書數量。

◆咄咄怪事◆

東晉揚州刺史殷浩與大將桓溫不合，王羲之勸殷浩說大敵當前應以國事為重，但是殷浩不聽，他領兵北伐，屢戰屢敗，被廢為平民，流放到信安。此後他整天無憂無慮地讀書吟詩，老是在紙上寫「咄咄怪事」四個字來表示心中的不平。

◆清風兩袖◆

于謙是明朝著名的民族英雄和詩人。他曾先後擔任過監察禦史、巡撫、兵部尚書等職。于謙作風廉潔，為人耿直。他生活的那個時代，朝政腐敗，貪污成風，賄賂公行。當時各地官僚進京朝見皇帝，都要從本地老百姓那裡搜刮許多的土特產品，諸如絹帕、蘑菇、線香等獻給皇上和朝中權貴。

明朝正統年間，宦官王振以權謀私，每逢朝會，各地官僚為了討好他，多獻以珠寶白銀，巡撫于謙每次進京奏事，總是不帶任何禮品。他的同僚勸他說：「你雖然不攀求權貴，也應該帶一些著名的土特產如線香、蘑菇、手帕等物，送點人情呀！」

於謙笑著舉起兩袖風趣地說：「帶有清風！」以示對那些阿諛奉承之貪官的嘲弄。清風兩袖的成語從此便流傳下來，也說兩袖清風。

于謙還曾作過《入京詩》一首：絹帕蘑菇與線香，本資民用反為殃。清風兩袖朝天去，免得閭閻話短長。

 成 語 練 習

◆ 以「地」字開頭的成語

地 久 ☐☐	地 大 ☐☐	地 利 ☐☐
地 獄 ☐☐	地 主 ☐☐	地 靈 ☐☐
地 廣 ☐☐	地 動 ☐☐	地 下 ☐☐
地 老 ☐☐	地 覆 ☐☐	地 平 ☐☐
地 上 ☐☐	地 醜 ☐☐	地 棘 ☐☐

◆ 以「地」字結尾的成語

☐☐之 地	☐☐之 地	☐☐之 地
☐☐之 地	☐☐酒 地	☐☐摸 地
☐☐搶 地	☐☐喜 地	☐☐福 地
☐☐立 地	☐☐雪 地	☐☐緯 地
☐☐大 地	☐☐頭 地	☐☐辟 地

 答案在 209 頁

成語接龍 10

敝帚自享→享帚自珍→珍禽異獸→獸窮則齧→
齧雪餐氈→氈上拖毛→毛髮不爽→爽心豁目→
目注心凝→凝脂點漆→漆黑一團→團頭聚面→
面面相睹→睹著知微→微言大誼→誼不敢辭→
辭富居貧→貧而無諂→諂笑脅肩→肩摩袂接→
接連不斷→斷紙餘墨→墨守成法→法不阿貴→
貴賤無常→常勝將軍→軍不血刃→刃迎縷解→
解民倒懸→懸疣附贅→贅食太倉→倉皇無措→
措置裕如→如蠅逐臭→臭名昭彰

敝帚自享：猶言敝帚自珍。比喻東西雖不好，自己卻很珍惜。

享帚自珍：比喻物雖微劣，而自視為寶。

珍禽異獸：珍：貴重的；奇：特殊的。珍奇的飛禽，罕見的走獸。

獸窮則齧：指野獸陷於絕境必然進行搏噬反撲。亦喻人陷入困窘之境，便會竭力反擊。

齧雪餐氈：比喻困境中的艱難生活。

氈上拖毛：氈為毛製，在氈上拖毛，則澀滯難行。用以形容腳步畏縮不前。

毛髮不爽：毫髮不爽。形容一點不差。

爽心豁目：心神爽朗，眼界開闊。

目注心凝：猶言全神貫注。形容注意力高度集中。

凝脂點漆：形容人皮膚白，眼睛明亮。

漆黑一團：形容一片黑暗，沒有一點光明。也形容對事情一無所知。

團頭聚面：形容非常親密地相聚在一起。

面面相睹：睹：看。你看我，我看你，不知道如何是好。形容人們因驚懼或無可奈何而互相望著，都不說話。同「面面相覷」。

睹著知微：從明顯的表象，推知到隱微的內情。

微言大誼：包含在精微語言裡的深刻的道理。同「微言大義」。

誼不敢辭：猶言義不容辭。道義上不允許推辭。

辭富居貧：辭：推辭，推卻。原指拒絕厚祿，只受薄俸。現形容拋棄優厚待遇，甘於清貧的生活。

貧而無諂：指雖然貧窮卻不巴結奉承。

諂笑脅肩：討好地強裝笑臉，縮斂肩膀。形容阿諛逢迎的醜態。

肩摩袂接：人肩相摩，衣袖相接。形容人多擁擠。

接連不斷：一個接著一個而不間斷。

斷紙餘墨：零星或殘存的墨蹟。

墨守成法：指思想保守，守著老規矩不肯改變。同「墨守成規」。

法不阿貴：法：法律；阿：偏袒。法律即使是對高貴的人，有權勢的人也不徇情。形容執法公正，法律面前人人平等。

貴賤無常：人的身分地位並不是永恆不變的。

常勝將軍：每戰必勝的指揮官。

軍不血刃：兵器上沒有血。謂未交鋒就取得勝利。

刃迎縷解：比喻順利解決。

解民倒懸：解：解救；倒懸：人被倒掛，比喻處境困難、危急。比喻把受苦難的人民解救出來。

懸疣附贅：比喻累贅無用之物。

贅食太倉：指無功受祿。

倉皇無措：慌慌張張地外出逃跑。同「倉皇失措」。

措置裕如：措置：處理，安排；裕如：從容不迫，很有辦法的樣子。處理事情從容不迫。常用來稱讚人有辦事的才能和經驗。

如蠅逐臭：像蒼蠅跟著有臭味的東西飛。比喻人奉承依附有權勢的人或一心追求錢財、女色等。

臭名昭彰：昭：顯著。形容壞名聲盡人皆知。亦作「臭名昭著」。

成語故事

◆齧雪餐氈◆

西漢時期，漢武帝為了同匈奴單于修好，派大臣蘇武等使者出使西域。但因漢朝降將緱侯王的反叛，單于大怒，扣押了蘇武等人，把他幽禁在大窖裡，蘇武靠齧雪餐氈活命，堅決不投降，被迫淪為匈奴的奴隸在茫茫草原上放羊，19年後才回到漢朝。

◆凝脂點漆◆

晉朝時期，王右軍長相英俊秀美，一次他見到杜弘治，見他的臉像凝固的白脂，眼珠如同點染的黑漆，讚歎說他是神仙中人。當時有人稱讚王右軍的長相秀美，認為他很美，蔡公說：「遺憾諸位沒有見到過杜弘治呀。」

成語練習

◆ 請在下面的空白處填上合適的成語，使句子通順

1. 老師嚴肅地說：「一次兩次也就算了，可不能＿＿＿＿＿＿
 啊，否則我只能跟你爸爸媽媽說了。」

2. 俗話說，冰凍三尺非一日之寒，這本來就是＿＿＿＿＿＿＿
 的事，急不得。

3. 看到老人病發，竟然沒有一個路人幫忙，真是＿＿＿＿＿＿
 ＿＿＿＿＿＿，人心不古啊。

4. 他陶醉地說：「真美啊，桂林山水不愧是＿＿＿＿＿＿＿
 啊！」

◆ 請根據要求將下面的成語歸類

風度翩翩	平易近人	伶牙俐齒	神采奕奕
足智多謀	巧舌如簧	學貫中西	才華橫溢
文質彬彬	能說會道	持之以恆	寬宏大度

描寫人物品質：＿＿＿＿＿＿＿＿＿＿＿＿＿＿＿＿＿＿

描寫人物口才：＿＿＿＿＿＿＿＿＿＿＿＿＿＿＿＿＿＿

描寫人物風采：＿＿＿＿＿＿＿＿＿＿＿＿＿＿＿＿＿＿

描寫人物智慧：＿＿＿＿＿＿＿＿＿＿＿＿＿＿＿＿＿＿

答案在 210 頁

1

◆ **請把下面帶「十」字的成語補充完整**

十冬臘月	十惡不赦	十年寒窗
十年生聚	十年讀書	十成九穩
十之八九	十日並出	十萬火急
十里長亭	十面埋伏	十室容賢
十不當一	十步香車	十指連心

◆ **請在下面的括弧裡填上正確的地名**

重於泰山	邯鄲學步	洛陽紙貴
壽比南山	泰山壓頂	赤壁鏖兵
暗度陳倉	魚水之交	逼上梁山
夜郎自大	藍田生玉	合浦珠還
淮南雞犬	廬山面目	走為上策

2

◆ 請把下面的疊字成語補充完整

憤 憤 不 平	高 高 在 上	欣 欣 向 榮
遙 遙 領 先	賢 賢 易 色	孜 孜 不 倦
休 休 有 容	區 區 小 事	面 面 相 覷
蒸 蒸 日 上	空 空 如 也	寥 寥 無 幾

◆ 請將成語和與其對應的歇後語連線

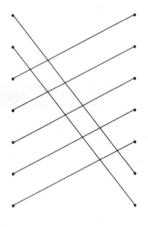

王母娘娘走親戚	別具匠心
趙括打仗	揭竿而起
魯班皺眉頭	身敗名裂
陳勝扯旗	從諫如流
楚霸王自刎	窮途末路
李世民開言路	騰雲駕霧
秦叔寶賣馬	紙上談兵

◆ 猜一猜，下列謎語的謎底都是成語，請把它補充完整

和 尚 道 士 都 還 俗　　　　離 經 叛 道

螃 蟹 上 路　　　　　　　　橫 行 霸 道

准 點 吹 奏　　　　　　　　及 時 趕 到

歡 迎 參 觀　　　　　　　　來 者 不 拒

前 後 皆 是 空 位　　　　　空 前 絕 後

笑 納　　　　　　　　　　　情 不 可 卻

◆ 請把下面互為近義詞的成語補充完整

逃 之 夭 夭　　→　溜 之 大 吉

同 心 協 力　　→　同 甘 共 苦

無 精 打 采　　→　萎 靡 不 振

無 所 事 事　　→　無 所 不 為

掩 耳 盜 鈴　　→　自 欺 欺 人

心 照 不 宣　　→　心 領 神 會

4

◆ 語連用，請根據已給出的成語填空，使意思連貫

風聲鶴唳，草木皆兵　　東山再起，捲土重來

家喻戶曉，路人皆知　　噓寒問暖，關懷備至

監守自盜，知法犯法　　省吃儉用，精打細算

◆ 請根據下面的提示寫出正確的成語

搬家，忘記，妻子　　　　徙宅忘妻

一萬貫錢綁在腰上　　　　腰纏萬貫

尾生，約定，橋柱子　　　尾生抱柱

一個姓丁的人，挖井，謠言　丁公鑿井

魚，鍋，處境危險　　　　釜中之魚

磨刀，餵馬，做準備　　　厲兵秣馬

玉器，抓老鼠，顧慮　　　擲鼠忌器

◆ 請根據下面的俗語補充成語

大人不計小人過	大人大量
虎口換珍珠	來之不易
禮多人不怪	禮順人情
認錢不認人	利令智昏
當面是人，背後是鬼	兩頭三面
臨時抱佛腳	臨陣磨槍

◆ 請將下面的成語補充完整

見人見智	見智見仁	見羹見牆
見物不見	人誨淫誨	盜戒驕戒
離心離德	連日連夜	憐我憐卿
良知良能	列祖列宗	旅進旅退

6

◆ 請將下面的成語和與其相關的歷史人物連線

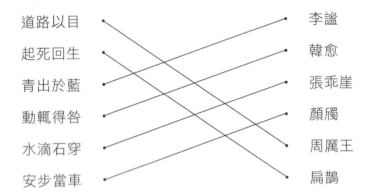

道路以目　　　　　　　　李諡
起死回生　　　　　　　　韓愈
青出於藍　　　　　　　　張乖崖
動輒得咎　　　　　　　　顏斶
水滴石穿　　　　　　　　周厲王
安步當車　　　　　　　　扁鵲

◆ 請根據下面這首詩補充成語

流離轉徙　　散陣投巢　　功蓋天下
路不拾遺　　吞舟是漏　　入木三分
取巧圖便　　進退失據　　點石成金
國仇家恨　　策名就列　　席捲八荒
江左夷吾

 7

◆ 請用意思相反的詞補充下面的成語

前呼後擁　　　口是心非　　　東倒西歪

頭上腳下　　　前倨後恭　　　東逃西竄

南轅北轍　　　左顧右盼　　　積非成是

朝秦暮楚　　　出生入死　　　捨近求遠

七上八下　　　進退兩難　　　天長地久

◆ 趣味成語填空練習

最有感情的兔子和狐狸　　　狐死兔泣

最昂貴的樹枝　　　金枝玉葉

最迫切的回家心情　　　歸心似箭

最華麗的地方　　　瓊樓玉宇

最貴的忠告　　　金玉良言

最大的家　　　天下為家

8

◆ 成語選擇題

1.(B) 成語「恥居王后」中的「王」指的是？

　　　A 王煥之　　B 王勃　　C 王昌齡

2.(A)　成語「飛黃騰達」裡的「飛黃」指的是？

　　　A 傳說中的神馬　　B 一種裝修技術

　　　C 一種畫畫方法

3.(C) 成語「深知灼見」中的「灼」意思是？

　　　A 燒烤　　B 深奧　　C 明亮的

4.(A)　成語「對簿公堂」中的「簿」指的是？

　　　A 類似起訴書的檔　　B 帳本　　C 小冊子

◆ 請圈出下面成語中的錯別字並寫出正確的

迎刀而解 → 刃　　　病入膏盲 → 肓

嬌兵必敗 → 驕　　　壬重道遠 → 任

步履唯艱 → 維　　　頂禮莫拜 → 膜

提醐灌頂 → 醍　　　怡笑大方 → 貽

安營紮塞 → 寨　　　琳嘟滿目 → 瑯

歸根接底 → 究　　　駐室反耕 → 築

◆ 以「花」字開頭的成語

花香鳥語	花説柳說	花枝招展
花樣百出	花好月圓	花容月貌
花容失色	花朝月夜	花紅柳綠
花言巧語	花天酒地	花前月下
花花世界	花花太歲	花花公子

◆ 以「花」字結尾的成語

閉月羞花	妙筆生花	火樹銀花
錦上添花	過時黃花	水性楊花
水月鏡花	鐵樹開花	頭昏眼花
跑馬觀花	走馬看花	驛寄梅花
人面桃花	路柳牆花	步步蓮花

10

◆ **請在下面的空白處填上合適的成語，使句子通順**

1. 當初他 (力排眾議) 決定實施這個項目，我們都不看好他，可現在事實證明他是很有眼光的。

2. 你還敢 (寡廉鮮恥) 地再來一次，你說說有比你臉皮更厚的人嗎？

3. 小侄女稚嫩的聲音說：「祝爺爺福如東海，(壽比南山)。」邊說還邊抱拳作揖，把我們都看笑了。

4. 這只是你的 (片面之詞)，沒有聽到他親口承認，我不相信他會這麼做。

5. 她笑著說：「所謂的 (文房四寶) 就是筆墨紙硯啊，這都不知道？」

◆ **請根據下面的要求將成語歸類**

描寫人物情緒：【勃然大怒、愁眉苦臉、欣喜若狂】

描寫人物品質：【不屈不撓、大義凜然、光明磊落】

來自歷史人物：【孫康映雪、羊續懸魚、張敞畫眉】

來自寓言故事：【刻舟求劍、掩耳盜鈴、自相矛盾】

1

◆ 請把下面帶「百」字的成語補充完整

百尺竿頭　　百步穿楊　　百川歸海

百感交集　　百口莫辯　　百端交集

百廢待舉　　百般阻撓　　百花齊放

百家爭鳴　　百發百中　　百戰百勝

百思不解　　百鳥朝鳳　　百年好合

◆ 請在下面的括弧裡填上正確的植物名

梨花帶雨　　曇花一現　　人面桃花

杏花春雨　　蘭桂齊芳　　望梅止渴

春蘭秋菊　　絲竹之音　　鐵樹開花

百花爭妍　　驛寄梅花　　收之桑榆

雨後春筍　　青梅竹馬　　榆枋之見

2

◆ 請把下面的疊字成語補充完整

言 之 鑿 鑿 　　離 情 依 依 　　小 心 翼 翼

行 色 匆 匆 　　結 實 累 累 　　言 笑 晏 晏

無 所 事 事 　　群 雌 粥 粥 　　殺 氣 騰 騰

人 才 濟 濟 　　來 勢 洶 洶 　　心 事 重 重

◆ 請將成語和與其對應的歇後語連線

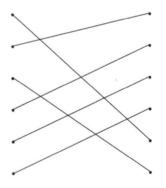

閻王爺當木匠　　　　　　　　自投羅網

小鬼拜見張天師　　　　　　　昂首闊步

土地爺喊財神　　　　　　　　頭頭是道

駱駝走路　　　　　　　　　　錦上添花

斑馬的腦袋　　　　　　　　　鬼斧神工

被面上刺繡　　　　　　　　　神乎其神

◆ 猜一猜，下列謎語的謎底都是成語，請把它補充完整

木匠手中一把尺	量 才 錄 用
篩子接水	漏 洞 百 出
潛水艇	瞞 天 過 海
珠寶箱	滿腹 珠 璣
瞎子下象棋	盲人 摸 象
做夢看球賽	夢 寐 以 求
關雲長的臉	面 紅 耳 赤

◆ 請用意思相近的詞補充下面的成語

見 多 識 廣　　察言 觀 色　　粉 身 碎 骨

左 支 右 吾　　左 擁 右 抱　　高 瞻 遠 矚

調 兵 遣 將　　輕 敲 緩 擊　　眼 明 手 快

高 談 闊 論　　七 嘴 八 舌　　七 足 八 手

埋 天 怨 地　　鑽 天 入 地　　雞 飛 狗 跳

4

◆ 成語連用，請根據已給出的成語填空，使意思連貫

心驚肉跳， 毛 骨 悚然

招之即來， 揮 之即 去

人棄我取，人取 我 與

戰火紛飛， 煙 霧 彌漫

只此一回， 下 不 為 例

分久必合， 分 久 必 合

◆ 請根據下面的提示寫出正確的成語

車輛，流水，兩種動物　　　　 車 水 馬 龍

絹帛，魚肚子，書信　　　　　 魚 封 雁 帖

陶淵明，桃花，與世隔絕　　　 世 外 桃 源

草，樹木，士兵　　　　　　　 草 木 皆 兵

東西南北，唱歌，項羽　　　　 四 面 楚 歌

瞎子，大象，觸摸　　　　　　 盲 人 摸 象

解答篇

5

◆ 請根據下面的俗語補充成語

重打鑼鼓另開張	另起爐灶
魚過千層網，網網還有魚	漏網之魚
矮子裡面拔將軍	高人一籌
一傳十，十傳百	滿城風雨
慢工出細活	慢條斯理
面和心不和	貌合神離

◆ 請將下面的成語補充完整

克勤克儉	克逮克容	克愛克威
克儉克勤	賣官賣爵	賣頭賣腳
滿坑滿谷	滿谷滿坑	屢試屢驗
屢戰屢敗	輕手輕腳	輕腳輕手

6

◆ 請將下面的成語和與之相關的歷史人物連線

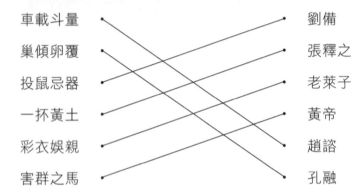

車載斗量　　　　　　　　　　劉備

巢傾卵覆　　　　　　　　　　張釋之

投鼠忌器　　　　　　　　　　老萊子

一抔黃土　　　　　　　　　　黃帝

彩衣娛親　　　　　　　　　　趙諮

害群之馬　　　　　　　　　　孔融

◆ 請根據下面這首詩補充成語

層出疊見　　依山傍水　　漏盡更闌

絲絲入扣　　窮奢極欲　　目空一切

樓船簫鼓　　白日升天　　攻心為上

跬步千里　　後海先河　　中流一壺

染蒼染黃

◆ 請用意思相反的詞補充下面的成語

東張西望　　三好兩歉　　弱肉強食

水深火熱　　早出晚歸　　大驚小怪

取長補短　　九死一生　　大材小用

眾口同聲　　街尾巷頭　　生離死別

陰晴圓缺　　眉頭眼尾　　柳暗花明

◆ 趣味成語填空練習

最大的被子　　　　遮天蓋地

花期最短的花　　　曇花一現

最不祥的嘴巴　　　禍從口出

最遠大的志向　　　壯志凌雲

最繁華的街道　　　車水馬龍

最絕望的前途　　　山窮水盡

8

◆ 成語選擇題

1.（ C ）成語「地醜德齊」中的「醜」意思是？
　　　　A 難看　B 不友好　C 同類

2.（ A ）成語「折戟沉沙」的「戟」指的是？
　　　　A 一種兵器　B 一種容器　C 一種佩飾

3.（ B ）成語「弄玉吹簫」中的「弄玉」指的是？
　　　　A 把玩玉器　B 一個人名　C 一種樂器

4.（ A ）成語「司空見慣」中的「司空」指的是？
　　　　A 一種官職名　B 一個人名　C 一個地方名

◆ 請圈出下面成語中的錯別字並寫出正確的

下車 尹 始 ⟶ 伊	杖 馬寒蟬 ⟶ 仗
風流 運 事 ⟶ 韻	大 志 若愚 ⟶ 智
惡 慣 滿盈 ⟶ 貫	對 正 下藥 ⟶ 症
含糊 奇 辭 ⟶ 其	逢凶化 及 ⟶ 吉
懷 壁 其罪 ⟶ 璧	換 然一新 ⟶ 煥
群策群 曆 ⟶ 力	巧取 壕 奪 ⟶ 豪

9

◆ 以「天」字開頭的成語

天倫之樂　　天保九如　　天崩地裂
天各一方　　天花亂墜　　天昏地暗
天誅地滅　　天馬行空　　天南地北
天怒人怨　　天網恢恢　　天經地義
天作之合　　天理不容　　天涯海角

◆ 以「天」字結尾的成語

坐井觀天　　無法無天　　義薄雲天
碧海青天　　罪惡滔天　　不共戴天
如日中天　　一柱擎天　　臭氣沖天
動地驚天　　雞犬升天　　沸反盈天
烽火連天　　別有洞天　　飛龍在天

⑩

1. 他喝了一口酒說：「人活在世上就應該【及時行樂】，今朝有酒今朝醉，想那麼多沒用。」

2. 媽媽在門口接過我的行李說：「看你那一臉【筋疲力盡】的樣子，一定很累吧，趕緊去休息一下。」

3. 他誠懇地說：「我也想幫你啊，可事情都發生了，我也【愛莫能助】啊。」

4. 我邀請同學去我家玩，他們【興高采烈】地說求之不得。

5. 昨天吹風感冒了，現在是【頭昏腦脹】，好難受啊。

◆ 請根據下面的要求將成語歸類

描寫花草樹木：【枝繁葉茂、綠草如茵、姹紫嫣紅】

描寫山水景色：【水天一色、波光粼粼、山明水秀】

描寫繁榮景象：【蒸蒸日上、百廢俱興、熱火朝天】

描寫天氣情況：【雲霧迷蒙、月朗風清、萬里無雲】

1

◆ 請把下面帶「千」字的成語補充完整

千古**罪**人　　千載**難逢**　　千里**無煙**

千人**所指**　　千篇**一律**　　千金**買骨**

千回**百轉**　　千鈞**一髮**　　千歲**鶴歸**

千慮**一失**　　千**真**萬**確**　　千**言**萬**語**

千**頭**萬**續**　　千**秋**萬**載**　　千**依**萬**順**

◆ 請在下面的括弧裡填上描寫表情的詞語

精神**恍惚**　　目**瞪**口**呆**　　**愁**眉**苦臉**

勃然大**怒**　　**驚險**萬分　　**得意**忘形

擠眉**弄**眼　　**嘻**皮**笑**臉　　**從容**不迫

惶惶不安　　毛骨**悚然**　　**茫然**若失

2

◆ 請分別用相同的字補充下面的成語

如火如荼　誤打誤撞　同心同德

事齊事楚　失張失志　潤屋潤身

合情合理　偏聽偏信　能文能武

可泣可歌　各就各位　假門假事

樂山樂水　己溺己饑　任勞任怨

◆ 請將成語和它所對應的歇後語連線

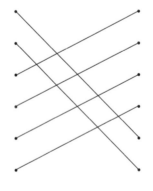

針尖的灰塵　　　　　　　　妙不可言

腦袋上推小車　　　　　　　無依無靠

啞巴觀燈　　　　　　　　　引人入勝

平地搭梯子　　　　　　　　原形畢露

導遊帶路　　　　　　　　　微乎其微

白骨精遇上孫悟空　　　　　走投無路

◆ 猜一猜，下列謎語的謎底都是成語，請把它補充完整

禁止叫好	妙不可言
屋頂上著火	滅頂之災
練武術	摩拳擦掌
見鬼	目中無人
飯菜花樣多	耐人尋味
半身像	拋頭露面
鞋帽鑒定會	品頭論足

◆ 請用意思相近的詞補充下面的成語

道聽塗說	翻山越嶺	天高地遠
胡言亂語	改朝換代	調兵遣將
旁敲側擊	獐頭鼠目	百依百順
和顏悅色	興邦立國	離鄉背井
豪情壯志	依頭順尾	東成西就

OK

4

◆ 成語連用，請根據已給出的成語填空，使意思連貫

胡作非為，無 法 無 天　　　　畫地為牢，坐 以待 斃

勝友如雲，高 朋 滿座　　　　曇花一現，稍 縱 即 逝

進退維谷，左 右 為難　　　　嘩眾取寵，沽 名 釣 譽

◆ 請根據下面的提示寫出正確的成語

空座，信陵君，等待　　　　虛 位 以 待

飛蛾，蠟燭，自尋死路　　　　飛 蛾 撲 火

白雲，鶴，悠閒　　　　　　閒 雲 野 鶴

借住，籬笆，依靠別人　　　　寄 人 籬 下

月亮，老頭，紅線　　　　　千 里 姻 緣 一 線 牽

荀息，累雞蛋，危險　　　　危 如 累 卵

◆ 請根據下面的俗語補充成語

人不知鬼不覺。	密不通風
掛羊頭賣狗肉。	名不副實
丈二的和尚摸不著頭腦。	莫名其妙
斗大的字認不了一升。	目不識丁
送君千里，終有一別。	難分難捨
世上沒有早知道。	難以預料

◆ 請將下面的成語補充完整

善文善武	善有善報	善眉善眼
善始善終	使嘴使舌	使愚使過
使智使勇	使貪使愚	說來說去
說好說歹	說長說短	說千說萬

6

◆ 請將下面的成語和與其相關的人物連線

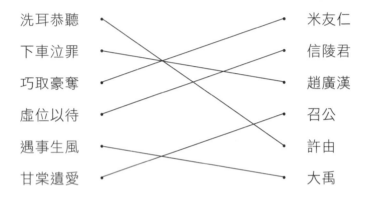

洗耳恭聽　　　　　　　　米友仁
下車泣罪　　　　　　　　信陵君
巧取豪奪　　　　　　　　趙廣漢
虛位以待　　　　　　　　召公
遇事生風　　　　　　　　許由
甘棠遺愛　　　　　　　　大禹

◆ 請根據下面這首詩補充成語

《聽彈琴》　唐・劉長卿

泠泠七弦上，靜聽松風寒。
古調雖自愛，今人多不彈。

動 [人] 心 [弦]　　茹 [古] 涵 [今]　　[泠] [泠] 清 清

天 高 [聽] 卑　　[雖] 死 猶 生　　債 [多] [不] 愁

玉 潔 [松] 貞　　春 [寒] 料 峭　　[風] 平 浪 [靜]

潔 身 [自] [愛]　　[七] [上] 八 下　　舊 [調] 重 [彈]

裡 應 外 合　　深 入 淺 出　　內 憂 外 患

好 逸 惡 勞　　橫 七 豎 八　　噓 寒 問 暖

轉 憂 為 喜　　弄 假 成 真　　惹 是 生 非

顧 此 失 彼　　左 鄰 右 舍　　歡 天 喜 地

承 先 啟 後　　反 客 為 主　　化 險 為 夷

◆ 趣味成語填空練習

最 高 的 和 尚　　　　丈 二 和 尚

最 高 的 地 方　　　　至 高 無 上

最 無 理 的 辯 論　　　胡 攪 蠻 纏

最 有 神 效 的 藥　　　靈 丹 妙 藥

最 幸 運 的 魚 兒　　　漏 網 之 魚

最 快 的 速 度　　　　風 馳 電 掣

8

◆ 成語選擇題

1. (B) 成語「人才濟濟」中的「濟濟」意思是？
　　　A 擁擠的樣子　B 眾多的樣子　C 數量少

2. (A) 成語「世外桃源」出自誰的文章裡？
　　　A 陶淵明　B 歐陽修　C 范仲淹

3. (C) 成語「咄咄怪事」中的「咄咄」指的是？
　　　A 形容多　B 稀奇的　C 吃驚的聲音

4. (C) 成語「麥丘之祝」中的「麥丘」指的是？
　　　A 一個人名　B 麥子和山丘　C 一個地方名

◆ 請圈出下面成語中的錯別字並寫出正確的

停 鍗 不 前 ⟶ 滯		幕 鼓 晨 鐘 ⟶ 暮	
中 鳴 鼎 食 ⟶ 鐘		宴 安 耽 毒 ⟶ 鴆	
為 富 不 任 ⟶ 仁		九 五 之 遵 ⟶ 尊	
滅 此 潮 食 ⟶ 朝		劫 富 擠 貧 ⟶ 濟	
肥 馬 輕 球 ⟶ 裘		拒 諫 是 非 ⟶ 飾	
錯 手 不 及 ⟶ 措		措 置 欲 如 ⟶ 裕	

◆ 以「地」字開頭的成語

地久天長　地大物博　地利之便

地獄變相　地主之儀　地靈人傑

地廣人稀　地動天搖　地下有知

地老天荒　地覆天翻　地平天成

地上天宮　地醜德齊　地棘天荊

◆ 以「地」字結尾的成語

容足之地　一席之地　置錐之地

用武之地　一射酒地　黑天摸地

呼天搶地　歡天喜地　洞天福地

頂天立地　冰天雪地　經天緯地

春回大地　出人頭地　開天辟地

10

◆ 請在下面的空白處填上合適的成語，使句子通順

1. 老師嚴肅地說：「一次兩次也就算了，可不能【接二連三】啊，否則我只能跟你爸爸媽媽說了。」

2. 俗話說，冰凍三尺非一日之寒，這本來就是【日積月累】的事，急不得。

3. 看到老人病發，竟然沒有一個路人幫忙，真是【世風日下】，人心不古啊。

4. 他陶醉地說：「真美啊，桂林山水不愧是【甲冠天下】啊！」

◆ 請根據要求將下面的成語歸類

描寫人物品質：【平易近人、持之以恆、寬宏大度】

描寫人物口才：【伶牙俐齒、巧舌如簧、能說會道】

描寫人物風采：【風度翩翩、神采奕奕、文質彬彬】

描寫人物智慧：【足智多謀、學貫中西、才華橫溢】

成語是中國文字的精髓，
它讓你的文章更豐富又有內涵，
讓你沉浸在美麗的文字海裡。

快打開這本
通往學習成語之路的聖經，
讓你也成為一位
氣質翩翩的現代詩人。

不僅能讓你的語文能力
大大提升、增進你的文學涵養，

更能讓你成為
成語接龍遊戲的常勝軍！

你還在等什麼呢？

快拿起手邊的筆，
一起參加這場挑戰吧！

永續圖書
線上購物網

www.foreverbooks.com.tw

◆ 加入會員即享活動及會員折扣。

◆ 每月均有優惠活動,期期不同。

◆ 新加入會員三天內訂購書籍不限本數金額,
即贈送精選書籍一本。(依網站標示為主)

專業圖書發行、書局經銷、圖書出版

永續圖書總代理:

五觀藝術出版社、培育文化、棋茵出版社、犬拓文化、讀
品文化、雅典文化、知音人文化、手藝家出版社、璞申文
化、智學堂文化、語言鳥文化

活動期內,永續圖書將保留變更或終止該活動之權利及最終決定權。

姓名					性別	□男　□女
生日	年　　　　月　　　　日				年齡	
住宅地址	郵遞區號□□□					

行動電話		E-mail	

學歷	
□國小　　□國中　　□高中、高職　　□專科、大學以上　　□其他_____	

職業	
□學生　　□軍　　□軍　　□教　　□工　　□商　　□金融業	
□資訊業　□服務業　□傳播業　□出版業　□自由業　□其他_____	

謝謝您購買　學富五車：趣味成語接龍遊戲-初級版　與我們一起分享讀完本書後的心得。務必留下您的基本資料及電子信箱，使用我們準備的免郵回函寄回，我們每月將抽出一百名回函讀者，寄出精美禮物以及享有生日當月購書優惠！想知道更多更即時的消息，歡迎加入"永續圖書粉絲團"

您也可以使用以下傳真電話或是掃描圖檔寄回本公司電子信箱，謝謝！

傳真電話：（02）8647-3660　電子信箱：yungjiuh@ms45.hinet.net

●請針對下列各項目為本書打分數，由高至低 5~1 分。

5 4 3 2 1
1 內容題材 □□□□□　　2.編排設計 □□□□□
3.封面設計 □□□□□　　4.文字品質 □□□□□
5.圖片品質 □□□□□　　6.裝訂印刷 □□□□□

●您購買此書的地點及店名 _____

●您為何會購買本書？
□被文案吸引　□喜歡封面設計　□親友推薦　□喜歡作者
□網站介紹　　□其他 _____

●您認為什麼因素會影響您購買書籍的慾望？
□價格，並且合理定價是　　　　　□內容文字有足夠吸引力
□作者的知名度　　□是否為暢銷書籍　□封面設計、插、漫畫

●請寫下您對編輯部的期望及建議：

22 1 0 3

新北市汐止區大同路三段 194 號 9 樓之 1

傳真電話：（02）8647-3660
E-mail：yungjiuh@ms45.hinet.net

培育

文化事業有限公司

讀者專用回函

學富五車：趣味成語接龍遊戲-初級版

培養文化育智心靈的好選擇